色彩是什么

50 个基础色彩科学知识

色彩是什么

50 个基础色彩科学知识

著 ［美］阿莉尔·埃克斯因特
　　［美］乔安·埃克斯因特

译　黄朝贵

广西美术出版社

色彩
是我们
想象的
一种颜料

目 录

Contents

1 | 色彩是什么?

秋天的时候，如果没人看到树上的叶子，它们还会变色吗？假如你刚刚学习了色彩知识，那么你可能会响亮地回答：当然！然而叶子的颜色是固有的，可你看到的叶子为什么会变色呢？令人惊讶的事实是：叶子没变色，仍保留固有的色彩。在我们看到色彩之前，色彩并不存在。因为没有眼睛和大脑，就没有色彩。实际上，大部分其他动物，甚至是某些人类，在森林里观看秋天的树时，都看不到红色、橙色、黄色和绿色的叶子，这是因为不同的大脑对视觉信息的处理方式有所差异。色彩并不存在于我们的感知之外，这一观点很难令人接受，原因是色彩与看似冷酷无情的现实相抵触。

那么，色彩到底是什么呢？我们可以进行一个简洁的定义：色彩是一种神经学现象，即从人类大脑创造出的对外部世界的感知。为了创造这种感知，我们的大脑遵循着宇宙的物理定律，但通常是以违反直觉的方式进行。无论是集体经验还是个人经验，在我们所见的色彩或者所联想的任何特定对象上均扮演着重要的角色。换句话说，正如你们在这本书的每一页中看到的一样，色彩极其复杂。

人类的大脑竭尽全力让自己拥有色觉（color vision），并且花了几千年的时间试图容纳、分类与制定系统，以发挥此天赋。我们经常被告知，这些容纳载体、分类方式和系统是某种形式的自然法则，但实际上它们只是人类的发明产物，目的是给无序的事物强加秩序。正如我们发明了时段就能按时上班，以及发明了音符和音阶就能谱写交响乐一样，我们还发明了彩虹色，用于衡量无穷无尽的色彩。

色觉对我们而言非常自然，却也非常复杂，以至于专门研究色觉的神经科学家在探讨人类观看色彩的方式与原因的问题上意见不一。由于我们对相关科学家和专业人士进行了采访，所以略知一二。令人惊讶的是，有多少色觉悬而未决，又有多少正在被发现，以及色觉的科学是多么新奇。也就是说，在几百年前，像

列奥纳多·达·芬奇（Leonardo da Vinci）这样的艺术家（科学家）也曾问过很多我们今天仍然在问的问题。

当我们开始写这本书时，曾天真地认为自己是色彩专家。毕竟，我们已经写了一本名为《色彩的秘密语言》（*The Secret Language of Color*）的书，尽管该书相对来说不怎么强调色彩的硬科学，但却涵盖了自然、文化和历史的广阔视野。然而我们很快意识到，我们更像是赤身裸体的皇帝，而不是穿着艳丽的神奇彩衣的约瑟夫（《约瑟夫的神奇彩衣》是一部于1967年推出的音乐剧——译者注）。我们的奋斗源于这样一个事实：色彩科学涉及多种学科，如物理学、化学、神经科学、生物学、人类学、语言学、历史学等。色彩科学所涉及的学科数不胜数，这就是很难有人称自己为色彩专家的缘由。仅仅是色彩的物理原理，就足以让爱因斯坦眼花缭乱了。

遗憾的是，我们不是爱因斯坦，我们只是个母女团队（乔安和阿莉尔），有着许多相同的兴趣，但走的路不同。当我们开始研究并著写《色彩的秘密语言》时，我们曾是设计师和企业家，虽在自己的业务中有着数十年的用色经验，但却从未研究过色彩科学。乔安曾是一名优秀的艺术家，后来成为室内设计师，专门研究色彩。阿莉尔是一名作家，也是Little Miss Matched公司的联合创始人之一，这家公司最初出售的是不成套的袜子，但最终生产了从寝具到服装再到家具的多种产品——全部以色彩为主导。

我们在编写这本书的时候，对色彩科学知识的不了解，反而成了一种幸事。由于我们对色彩科学进行研究的时间不长，所以并不是带着与多数人所知的专家提出的有关的假设来讨论这个主题。我们决心以一种任何领域的人都可以理解的方式来解释复杂的色彩知识，让读者不仅能够理解，还能享受于此。

本书将带你从色彩的起源，即物理宇宙中的光开始，到人类大脑感知光和色

色彩是什么？

彩的能力，再到特定色彩之间的关系（比如原色和互补色），并展示色彩在艺术领域和工业领域如何进行运用与分类，最后涉及色彩体验以及色彩如何对人类之所见产生深刻影响的方式。这是一本我们作为学生时希望拥有的书，也是我们希望放在课桌上的参考书。

我们设计这本书的目的是为了让你能够根据自己的阅读方式掌握不同层次的知识，除第一个和最后一个问题外，每个问题分为三个段落。每个段落呈进阶式的展示，即内容会越来越详细。你阅读每个问题的第一段[■]，都可以学到一个色彩基本知识，这将使你能领先于大多数天天用到色彩的人。读到第二段[■]的时候，你会学到更多知识。读完第三段[■]，你会对色彩科学的深度和广度产生透彻的理解：我们如何看待色彩，光的色彩和对象色彩之间的区别，不同的色彩系统的运作原理，色彩的不同属性如何影响观看色彩的方式，等等。

当我们开始写《色彩是什么？》的时候，我们也知道许多视觉学习者也会阅读，这就是为什么要用图形来平衡文字的原因所在。有趣的是，不少关于色彩理论的书都以黑白为主，而我们想要的是一本你可以根据文字或图形进行阅读的书，并确保有足够的彩色图片作为引导。

我们对色彩问题的选择和排序并非一成不变，在编写本书的过程中，对书中回答50个问题的内容进行了不少于50次的修改。我们无休止地重新排列问题的顺序，如果这本书没有出版，我们还是会不停地重新排列。业内有句谚语：一本书永远写不完。我们可以肯定地说，这本书永远在编写中。

你可能想要花一辈子的时间和色彩打交道，但又不想学得过于深入，这样也不是不可以。不久前，我们曾向室内装潢师、室内设计师、建筑师和颜料承包商进行了演示与交流。这些专业人士中的大多数人已经在自己的领域工作了多年，甚至几十年。谈话结束后，我们和一群人聊天，一个穿着炭色定制西装且风趣热

情的家伙说道："我想承认一件事，尽管我在建筑学院读了5年书，自己实践了30年，但你今天谈论的几乎所有事情对我来说都是新鲜的。"我们从各行各业的人（如营销专员、印刷商、时装设计师、美术设计师、灯光设计师、艺术教师甚至是科学家）那里听到过类似的评论，他们只是从自己的特定领域和有利位置接触色彩。

艺术家、设计师、营销人员、制造商，甚至是试图弄清楚展厅里的棕色椅子是否与家里的棕色沙发相匹配的顾客，都想理解与驯服色彩，因为色彩是一头野兽。

我们希望这本书能帮助你从头理解什么是色彩，如何运用色彩，如何欣赏色彩的美感和复杂性。无论我们从事哪一门行业，都可以通过学习色彩科学，提高洞察力，并使自己的工作更具深度和充满愉悦感。掌握科学知识之后，即使你只是一名喜欢秋天落叶景象的色彩爱好者，你的视觉世界也会变得惊奇，并更加有趣。

　　　　　　　　　　　　　　　　　　　　　　　　　　　　　　　　色彩是什么？

2 | 我们为什么能看到色彩？

■ 色觉帮助我们辨别事物，以便我们可以更好地理解世界。此外，能够辨别一个对象的色彩，可以让我们了解该对象的内部状态。西红柿的色彩能告诉我们它是否成熟，孩子发红的皮肤则告诉我们她是否生病。如果你参加体育活动时衣服的颜色没穿对，你的位置可能会被弄错。如果在战争中，士兵们穿着橙色的防弹背心，那么其背上可能到处是大号铅弹。

虽然不确定人类为什么会发展出色觉，但大多数研究这一问题的科学家们都认为，能够在绿色背景下挑出成熟的水果，是灵长类动物色觉改善的一种可能性解释。

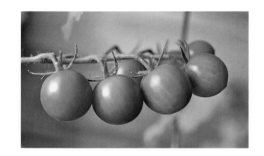

我们中的大多数人已经不再需要自己采摘水果。相反，我们会去冰箱里寻找最合适自己口味的食物或饮料。有颜色的容器让我们不需要看标签就能知道自己拿的是桃子味还是菠萝味饮料——这是色彩告诉我们的故事。

■ 随着灵长类动物的进化，它们的视觉系统和辨别色彩的能力也跟着进化。约三千万年前，所有旧大陆的猴子、猿类等灵长类动物，开始发展出像现代人类一样敏锐的色觉。

■ 除了形状、纹理、运动、黑暗或光明之外，我们能看到的色彩越多，从周围充满光照的世界中解释出来的信息也就越多。比如两个相同的碗中装着一样的鳄梨酱，一碗是亮绿色，另一碗是棕色，你会选哪一碗？多亏了你的色觉，让你从一个月黑风高的夜晚甚至可能是去急诊室的路上拯救了自己。在路上开车时遇到红绿灯，你会怎么做？如果你只能看到灰色调，你会花更长的时间来决定应当停下还是减速，或是前进。在人群中寻找相亲对象，如果你正在寻找一个红发并穿蓝绿色衬衫的人，可能他会是你一生的真爱。如果你只能看到灰色调，你会花更长的时间寻找甚至错过。我们的世界由色彩支配，可防止五车连环碰撞、电流激增或坐错地铁。色彩能让你丧命，也可以挽救你的生命。

色觉与生存息息相关。如今，色觉帮助我们识别有毒的浆果，避免错误服用药物。瓶子、瓶盖、标签的颜色，甚至药片本身的颜色，都能帮助我们辨别药物和剂量。

颜色编码常常警告我们注意危险。无论是表明国家处于恐怖警戒级别的红色代码，还是带有指示的红色感叹号，都体现了我们会用色彩来表示何时出现会造成受伤或损害的风险。在跨接汽车电线的情况下，将电线连接到错误的插口会损坏汽车电池，有时甚至是电气系统。通过使用红对红和黑对黑的简单编码，大多数人都可以助推启动他们的汽车，而无需呼叫相关汽车救援部门。

最容易通过色彩进行识别的信息形式之一是交通灯，它可以防止交通事故，以及避免人们不知道何时该停何时该走时会发生的大混乱。

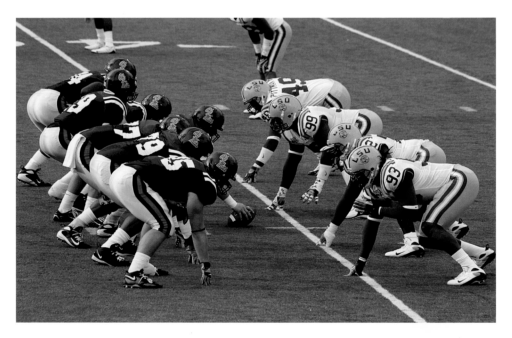

球队颜色不仅代表球员身上的球服，还有助于确定地理区域、粉丝，甚至一种生活方式、一种民族精神。球队颜色的群体性质并非巧合，数千年来，各种各样的群体都使用颜色来同时合并与区分自己的队伍。

我们为什么能看到色彩？

在体育场中找到自己的座位（下图）可能是一件令人困惑和耗时的事情。颜色编码会把你带往正确的方向、正确的楼层或合适的区域。上图和右图的车库由兰德·埃利奥特（Rand Elliott）设计，他使用了彩色照明和材料的组合来区分不同的楼层，让人能更容易找到自己的车。

地图可以使用各种各样的色彩来加速理解。在这种情况下，你选对地铁线路了吗？不同的线路颜色不仅常被用在交通地图上，也常用在路标和列车车身上，有时甚至用于线路名称（红线、绿线）上。如果这张地图上所有的路线都是同一种颜色，虽然你还可以进行区分，但可能会在这个过程中错过列车。

随着信息从自然走向屏幕，颜色映射通常以图形的形式出现。维恩图、饼状图以及PPT演示文稿中所有可能出现的信息图，都可用色彩来表示不同理念的分离与集合概念。

我们为什么能看到色彩？

3 | 色彩与光如何关联？

■ 没有光就没有色彩。但光和色彩之间的关系，常常令人困惑并违反直觉。光是我们宇宙中的一种物理实体。色彩由大脑所构建，而人们真正感知到的色彩，取决于是谁的大脑在构建它们。

■ 人类的大脑只能感知到窄幅的光带，但大多数人都能够构建出一个色彩丰富的世界。我们奇妙的视觉系统依靠光的物理性质和所见对象的分子性质来创造色感（color sense）。

■ 对于人类的存在方式来说，太阳一直是使我们的世界丰富多彩的光源。虽然人类通常认为阳光为白色或金色，但实际上它由我们在彩虹中看到的所有颜色组成。这些包含在阳光中的色彩，我们能够从有形的事物中看到，比如从香蕉到鸟类再到建筑物，等等。

4 | 我们如何知道阳光由多种色彩组成？

■　1672 年，艾萨克·牛顿（Isaac Newton）首次系统地研究了白光的复杂构成。他在木制百叶窗上开了个洞，以便让一束白光透进来，然后把三棱镜放在白光的路径上，最后看到三棱镜把白光分解成彩虹。因此他的结论是：白光并不是白色的。

一位艺术家对牛顿实验进行的演示。

■　牛顿还意识到，每一种色彩都必须有各自的属性，因为除色彩差异之外，它们还按照不同的角度从棱镜中射出。

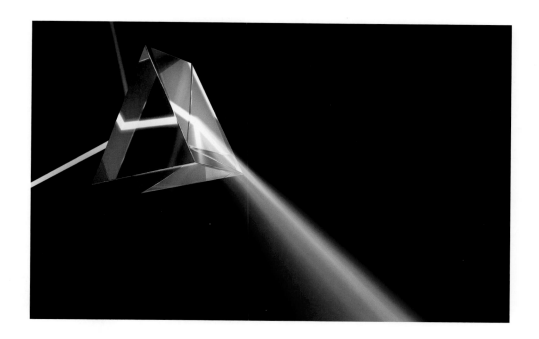

几个世纪以来，科学家和哲学家们一直在为这些问题而斗争：色彩是对象的属性吗？一朵红玫瑰的花瓣本身是红色的吗？今天大多数人仍然会用肯定的语气来回答这些问题！然而，牛顿提供了确凿的证据，以展现正在发生的一些更为复杂的事情：光在我们看到的色彩中起着重要的作用。但牛顿还没有理解的是我们的大脑在色彩感知过程中扮演的角色。

你可以看到一束白光进入这个棱镜，然后在出来的时候呈扇形散开，成为彩虹的颜色。

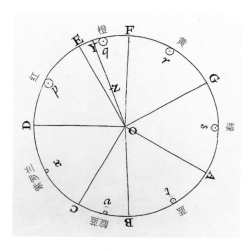

牛顿的原始色轮

5 | ROYGBIV 是什么?

■ 牛顿把透过棱镜看到的有色光分成七种色彩:红、橙、黄、绿、蓝、靛蓝和紫罗兰,并发明了一种帮助记忆这些色彩的记忆法:ROYGBIV。

■ 红、橙、黄、绿、蓝、靛蓝和紫罗兰不是实际的色彩,而是牛顿创造的一系列人工分类。牛顿想让可见光谱与音阶上的音符数量一致,所以选择了七种色彩。由于彩虹的颜色之间一直在过渡,因此他可以很容易地从中选择三色、五色、十色、二十色,甚至更多的组合。

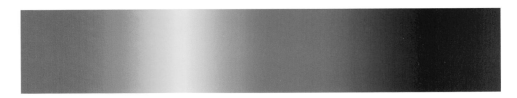

牛顿从棱镜中看到的色彩光谱。

这个光谱被分成了牛顿所选择的七种色彩。
他可以按照任意方式进行切割。

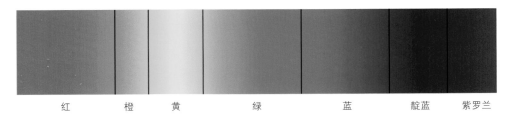

| 红 | 橙 | 黄 | 绿 | 蓝 | 靛蓝 | 紫罗兰 |

■　我们现在在彩虹中命名的颜色与牛顿的不一样，原因是去掉了靛蓝色，这说明牛顿选择红、橙、黄、绿、蓝、靛蓝、紫罗兰时是多么随意。在这本书中，当我们提到光的色彩时，将遵循现代惯例，列出六种色彩，即红、橙、黄、绿、蓝、紫罗兰，而不是牛顿的七种色彩。

哪一种色彩对于牛顿来说是蓝色？

左边的那一个。
牛顿把右边的称为靛蓝。
这两种色彩现在都属于蓝色的类别。

6 | 光谱色是什么？

■　当一束阳光透过棱镜时，我们看到的色彩被称为光谱色（spectral colors），这是我们从天空中看到的彩虹的颜色。

■　光谱色是纯色，这意味着如果让其中的一种色彩透过棱镜，将不会分离成一种以上的色彩。虽然在可见光谱中的色彩看似极少，但实际上色彩种类趋于无限，就像在1到10之间存在着无限的数字一样，只是我们的大脑无法感知它们之间的细微变化而已。

■　虽然我们认为橙色、绿色和紫罗兰是混合而成的色彩，但不一定正确。当谈到光色时，纯橙和纯绿也会存在。不过，只有纯紫色和紫罗兰色截然不同。后面我们会谈到紫色。在光谱中，就像紫罗兰色一样，橙色和绿色透过棱镜之后不会分解成一种以上的色彩。最令人惊讶的是，黄色可以由多种有色光混合而成。光谱色只适用于光的色彩，而不适用于有形的事物。

我们可以给这幅图配上光谱色的说明，但一张印刷出来的光谱色照片根本就代表不了光谱色。光谱色指的是光的色彩，而不是油墨的色彩。

7 | 波长与色彩有什么关系？

■　19世纪初，另一位英国科学家托马斯·杨（Thomas Young）证明出其他科学家所假设的问题：光和声音一样，是一种波。特定光波的色彩由其波长（从一个波峰到下一个波峰）或频率（每秒的波数）决定。波长与频率成反比，色彩通常仅通过其波长来表示。

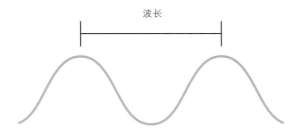

从一段波的顶部到另一段波的顶部能测量出波长。

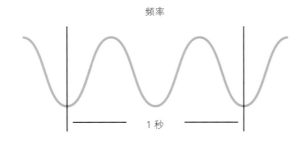

计算每秒通过某个特定位置的波的数量能测量出频率。

图中是行进方向相同的两种波，并在相同的时间内经过相同的位置。上方的波是频率较高的波，原因是每秒能经过的波的数量较多。下方的波属于频率较低的波，原因是每秒经过的波较少。正如你所看到的一样，低频波的波长更长。

对于可见光而言，不同范围的波长及其对应的频率被分成红、橙、黄、绿、蓝和紫罗兰的类别。一方面，我们称为紫罗兰色的类别由大约从380到450纳米（1纳米等于十亿分之一米）的最短波长组成。另一方面，紫罗兰色的最高频率约为666至789太赫兹（每秒1万亿个周期）。相反，我们称为红色的类别由最长的波长组成，大约从620到740纳米，其频率最低，大约为483到405太赫兹。

■ 彩虹中的所有颜色，可以从一个类别流畅地混合到下一个类别；每一种色彩都有不同的波长，取决于其处在从红色到紫罗兰色的连续体中的位置。但这些波长范围仅仅是近似值，那是因为一种色彩的起点和另一种色彩的止点对于正在观察它们的大脑来说具有主观性。

1905年，阿尔伯特·爱因斯坦（Albert Einstein）解释了光既具有波的性质又具有粒子性质的原因，该现象称为波粒二象性。光的粒子被称为光子，它们以波状方式传播。

波长与色彩有什么关系？

8 | 可见光谱是什么？

■ 彩虹中肉眼可见的从红光到紫罗兰光的范围被称为可见光谱（visible spectrum）。请注意，这里指的是人类的肉眼！可见光谱是电磁波谱中的一小部分。我们之所以给其可见部分起这样一个特别的名字，是因为人类的特定解剖结构只会对这些特定波长的光产生反应。

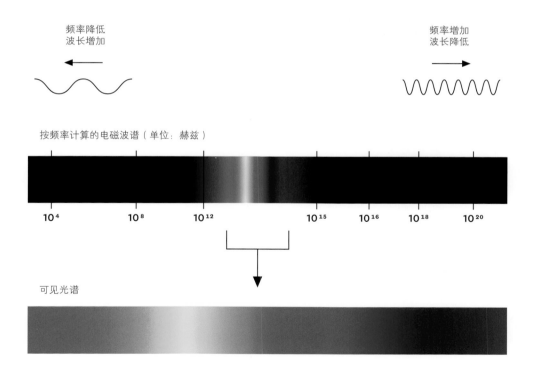

可见光的范围只是更大的可见光谱的一部分。

在电磁光谱的一端，除了波长较长、频率较低的红光，还有波长更长、频率更低的光，包括红外线、微波和无线电波。在另一端，除了波长较短、频率较高的紫罗兰光，还有波长更短、频率更高的光，包括紫外线（UV）、X射线和伽马射线。就像色彩之间的边界具有模糊性和任意性一样，电磁波谱的其他部分之间的边界也是如此。X射线只是另一种色彩，就像橙色一样，它包含着某个范围的光波长，只是人类无法看到。

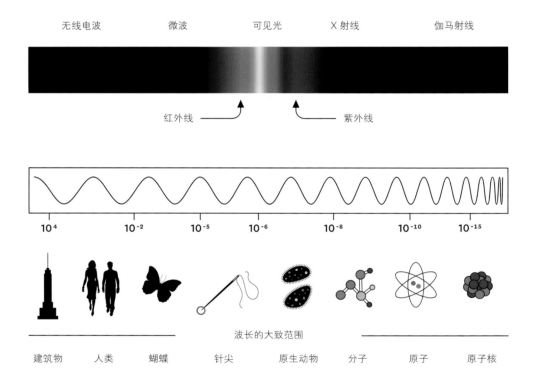

　　上图的波长以米为单位。电磁波谱中波长的相对大小很难想象。以真实世界为例，这些图标展示了从 10^4 到 10^{-15} 米的波长的大致范围。

　　　　　　　　　　　　　　　　　　　　　　　　　　　　可见光谱是什么？

■　注意这一点，很重要：通常用插图表示的可见光谱并不等同于人类可以看到的所有色彩变化，相反，光谱仅用于表示由不同的光波长组成的纯光谱色。我们每天看到的大部分色彩，实际上由各种各样的光波长组成。

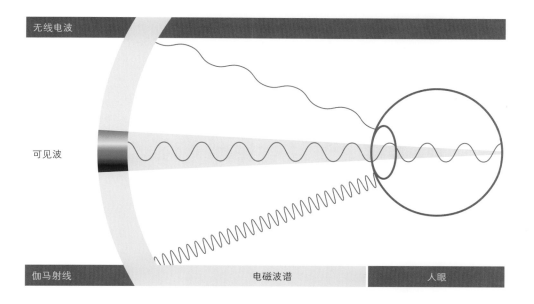

无线电波

可见波

伽马射线　　　　　　　　　电磁波谱　　　　　　人眼

　　人眼只能感知到可见光谱中的光波长。

9 | 色彩与能量有什么关系？

■ 可见光与电磁波谱的所有部分一样，是一种能量形式。我们看到的每一种色彩都与不同的能量级别有关，较高频率的光具有较高的能量级别。蓝光和紫罗兰光能量最高，红光能量最低。

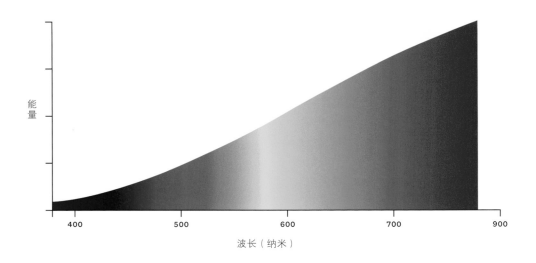

能
量

波长（纳米）

这幅曲线图称为光谱功率分布图，展示了白炽灯泡中每一种波长产生的光量，任何光源都能以这样的图进行呈现。白炽灯泡的光谱功率在可见光谱中的红色部分中占有很大的比重。当电流通过白炽灯泡的灯丝时，就会使灯泡发热。只有一小部分通过灯丝的能量以光的形式释放出来——尤其是低能量的光，原因是大部分的能量都变成了热量。低能量光位于光谱的红色端，这就是白炽灯泡会发出橙黄色光的原因所在。

光波就像所有的波一样，将能量从一个地方转移到另一个地方，这样的转换决定了我们周围的色彩。当光照射到对象表面时，一些光被吸收，一些光则被反射而折返。被吸收的光的能量，用于增加对象的温度，被反射的能量则是我们所看到的色彩。反射光的波长由对象表面的分子结构决定。

　　为什么大多数植物是绿色的？右图所示的叶绿体是植物细胞的一部分，它吸收可见光中的红色、橙色、黄色、蓝色和紫罗兰色的波长，并反射绿色和某些黄色的波长。它们利用非绿色波长的能量进行光合作用。红色、橙色、某些黄色、蓝色和紫罗兰色波长的光决定了植物的生长能力。自然界最大的讽刺之一是，光的绿色波长对我们周围看到的绿色植物毫无用处。

■　请想象阳光照在一辆蓝色汽车上。落在汽车的光中所包含的一部分能量会使汽车升温，另一部分则会以我们所感知的蓝光形式反射出来。具体来说，可见光中不呈现蓝色的中等波长和较长的波长将被汽车表面吸收，而那些呈现出蓝色的较短波长将被反射出来。

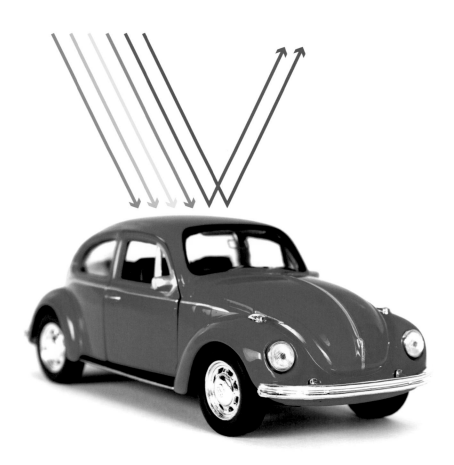

　　　　　　　　　　　　　　　　　　　　　　　　　　　色彩与能量有什么关系？

10 | 光如何转变成色彩？

■ 光转变成色彩的过程大致可以分为四个步骤。第一，有一个从光源射出的光谱——太阳、荧光灯、火等。第二，光照射到对象、材质或表面上，一些光会被吸收，另一些光则受到反射，通常以多重光波长的形式进行反射。第三，我们的视觉系统将检测到其中的一些光波长。第四，与感知心理学有关，我们大脑特定的机制决定了自己实际上能感知到的色彩——该过程超越了这些波长的物理性质。

■ 尽管这些步骤听起来很简单，但过程本身却绝非如此。第四步是事情变棘手的地方。我们吸收了大量的信息，并试图充分利用，同时又不至于不知所措。我们的视觉系统会使用大量线索来帮助我们确定所看到的色彩。从某个特定位置反射到我们身上的光只是这些线索之一。当我们试图理解面前的对象时，必须构建出其形状以及照亮它们的光源，还有对象所处的更广阔的视野以及填充其边界的色彩。

在视觉科学的领域里，四个步骤中引起我们视觉感知的前三个步骤，常常会被画成曲线图，如下方所示。

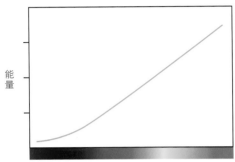

照明
这幅曲线图表示光源中每一种波长产生的能量，即所谓的光谱功率分布。

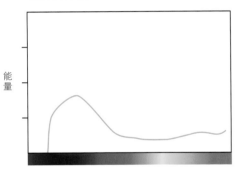

反射比（Reflectance）
这幅曲线图展示了光照射到对象后所反射的光，称为表面反射函数。

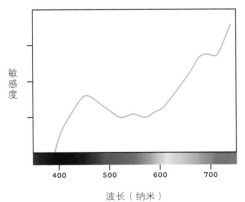

色彩信号
以上两个函数的结合，产生一个色彩信号。这幅曲线图表示色彩信号被感知的方式，该方式基于人眼中最敏感的光波长。

波长（纳米）

光如何转变成色彩？

当我们进入第四步时，个人感知偶尔会变得不稳定。下方的蓝星看上去如同四根相交线，但是当你盯着附带黑色延伸线的蓝星看的时候，它就会变成一个蓝色的圆。这两颗蓝星之间并没有区别，两者都只是由四根线相交而成。然而，心理学家克里斯托夫·雷迪斯（Christoph Redies）和洛塔尔·斯皮尔曼（Lothar Spillman）发现，加入这些黑色延伸线后，人类的大脑会看到一个圆，而分光光度计（一种根据波长测量光的仪器）却检测不到。

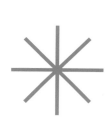
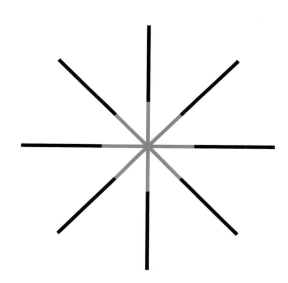

■ 我们的大脑奇迹般地以另外一种方式工作：它们不仅吸收当前的信息，还吸收我们从过去中学到的东西，并帮助我们把握现在和未来。

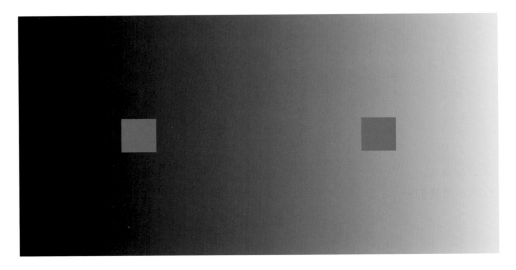

　　两个灰色方形的颜色完全相同，但由于背景色的变化，我们能感知到两者之间的差异。背景越暗，方形显得越亮；背景越亮，方形则显得越暗。人脑不仅是一个光测量设备，而且对色彩的感知要复杂得多，足以令人惊讶。

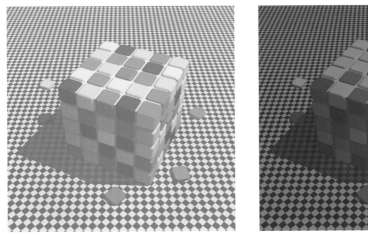
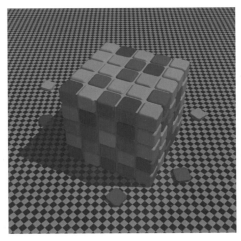

　　上面的两幅图是由神经科学家戴尔·珀维斯（Dale Purves）和博·洛托（Beau Lotto）进行的视觉实验。请看看左侧立方体顶部的蓝色方形，然后看一下右侧立方体顶部的黄色方形。惊奇的是：它们的颜色相同，而且都是灰色！如果你不相信，你可以扫描并打印出这一页，再剪下这些方形，自己比对一下。

　　　　　　　　　　　　　　　　　　　　　　　　　　　　　　光如何转变成色彩？

11 | 我们的视觉系统如何适应光的变化？

■ 从黎明到黄昏，光会发生无数次变化，但幸运的是，我们不会时时刻刻体验到这些变化。当我们在世界中移动时，周围会发生无数次的光变化，其中的大多数都不是我们所必须感知的。相反，我们只接收有用的东西，而忽略其余的东西。

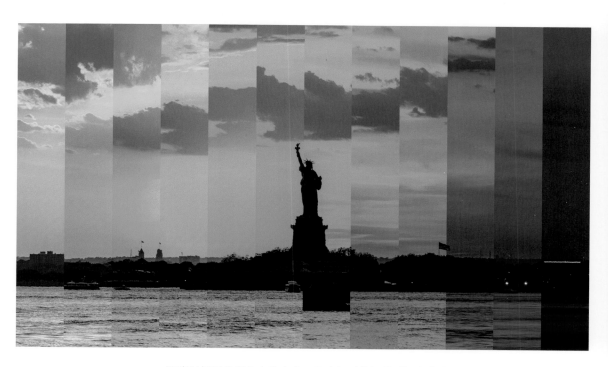

这张时间切片照片中的内容，只在相对较短的时间内发生。
然而，它让我们了解到每天要适应多少次光的变化。

■ 想象一下，如果我们能闻到周围的每一种气味，或者听到每一种声音，不管这些声音有多小，那么我们感知到所有这些刺激，就会变得不知所措。相反，大脑所做的工作是筛选出足够的信息，使我们能够有效和安全地活动，而不是无选择性地接收信息，从而使我们变得不知所措或失去活动能力。光和色彩也是如此。我们的视觉系统不断地根据环境中的光来获取信息，然后会适应这种环境，而不是进行信息轰炸。

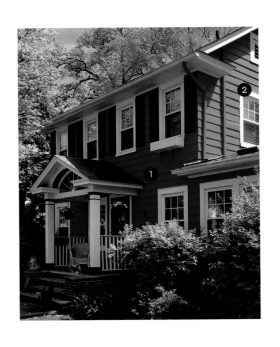

人类的大脑可以毫不费力地确认这个房子是红色的。但在单独观察的时候，正面和侧面的颜色显得极为不同。

■ 我们所感知到的光变化，为我们提供了如何为自己构建一个可通航于世界的线索。我们通常将色彩或亮度的渐变归因于照明的变化。地板上的阴影，跨过墙壁的光斑，一半被阳光照射且一半未受光的植物——这些光变化并没有对"我们正在观察一个对象的概念"进行干扰。相反，我们通常将色彩或亮度的突变归因于对象表面的变化——我们将红色盘子视为与其所处的灰色桌子不同的对象；我们看不到桌面从红色变为灰色。

　　　　　　　　　　　　　　　我们的视觉系统如何适应光的变化？

12 | 为什么边界和边缘是色觉的关键？

■ 我们不仅能用视觉系统感知到光波长，而且我们会在不知不觉的情况下寻找光的模式和差异，从而推断出一个对象与另一个对象是否为分离状态。边界和边缘对于我们理解一个对象的终点和另一个对象的起点尤为关键。

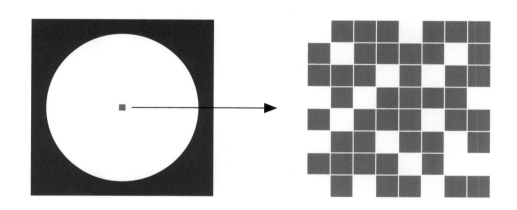

请想象用像素一个个地创建图形的体验。在蓝色背景上画一个像图中白色圆形这么简单的东西可能得花上好几天，而且文件会非常大。这就是为什么Photoshop这样的计算机程序会拥有所谓"填充"功能的原因所在，该功能可以轻易地在边界清晰的区域内添加颜色。例如，在你画好一个圆形轮廓后，通过点击来选择颜色，再使用"填充"工具就可以把整个圆填上颜色，并使文件保持在最小状态。人脑具有与填充功能相同的功能，当大脑识别对象的边界或边缘时，会在它们之间进行填色——尽管如此，表面颜色还是会一点一点地改变。对页的红房子就是一个很好的例子。尽管红色的色彩范围很大（受光线照射位置的影响），但房子仍被感知为只有一种颜色。结构的边界告诉我们这是一个对象，因此只是"一种"颜色。大脑可以在不消耗太多资源的情况下获取所需要的信息。

大多数单个物体的表面都会有各种各样的光变化，从而产生多种色彩。然而，当我们把对象分解成几个部分时，则看不到光的变化。感谢这些对象的边界和边缘，使我们感知到它们的完整性。边界和边缘还能帮助我们查看两个不同的对象，即使它们的颜色相同。我们可以看到一个白色杯子相对于其下方的白色柜台来说，是一个独立的对象。由于光照射在杯子和柜台上的方式不同，因此杯子边缘与柜台的交接之处产生对比鲜明的变化。对比鲜明的边界或边缘为我们提供了很多信息，比如一个对象的止点和另一个对象的起点位于何处——甚至超过色彩带来的信息量。

随着时间的推移，我们的视觉系统已经发展到能够熟练地识别出边界和边缘的能力，能看到色彩仅仅是对这一功能的辅助。识别边界和边缘，比识别表面上每一个点的特定色彩更有效。事实上，如果没有边界和边缘，人类的色觉将起不到作用。如果主体对象没有与落在边缘之外的事物进行对比，我们根本看不到色彩。即使是最强烈的色彩，如果你遮挡住其周围的色彩，也会显得没那么鲜艳。试一试，你会发现的！

把一张白纸卷成一个纸筒，再找到平涂着明亮色块的表面，然后把纸筒的一端放在距离表面上方2.5厘米左右的位置，让你的眼睛凑到纸管的顶部，这样就只能看到纸筒底部的色块，而看不到其他的地方。请盯着这个色块一到两分钟，直到它消失。

13 | 视网膜有什么用？

■ 当光线照射到我们的眼睛时，会刺激大脑中叫视网膜的部分。色彩感知从视网膜开始。视网膜是位于眼睛后部的三个薄细胞层，厚度约等于一张信用卡，它实际上由大脑组织组成并在胎儿发育过程中与大脑分离，但通过视神经与大脑保持连接。

■ 视网膜执行视觉信息处理的第一步最为重要，原因是它对射入我们眼睛的光线做出反应，并将光线转化为大脑可以理解的神经信号。视网膜内部有许多不同种类的感光细胞。视网膜处理由自身感光细胞产生的信号，并通过视神经将它们发送到大脑的其他部分。最终的结果是：白天看到的是一个彩色世界，晚上则由灰色阴影组成。

■ 为了帮助我们将周围的世界视觉化，视网膜不仅会对光波长做出反应，还会对表面呈现出的亮暗程度做出反应。在我们的视觉系统中，这一部分比分析色彩的那一部分更原始，可以独立运作，也可以与对光波长做出反应的视网膜细胞共同运作。分析亮暗程度的部分，能帮助我们感知光线中的微小变化或不连续性，并区分对象与背景对比的边界。这一点对色盲来说也很重要，因为它回答了关乎我们生存的首要问题：那里有什么东西吗？

用粗线表示的圆表示视网膜的一小部分，即眼睛后部的曲线。视网膜通过视神经将信息输入大脑处理图像的区域。

14 | 视杆细胞是什么？

■ 视杆细胞是视网膜上的感光细胞，它能让我们在微光和黑暗的状态下看清东西。人类只有一种视杆细胞，不过在每一张视网膜中却有约 1.2 亿个视杆细胞。

■ 光线微弱时，视杆细胞占主导地位——在夜晚或黑暗的房间里，几乎看不到任何色彩，我们看到的大多是黑色、白色和灰色。视杆细胞是高效和惊人的集光器。视杆细胞对微光和光的变化非常敏感，敏感到甚至一个光子（光的最小单位）都能被检测到。你的眼睛探测到一个光子的感受，就像一粒微小的灰尘落在皮肤上。

■ 当我们在弱光下看东西时，视杆细胞不会太敏感。虽然视杆细胞可以帮助我们分辨光的微妙变化，但我们并不能清楚地看到光所照亮的事物。视杆细胞擅长观察人类周边视觉（peripheral vision）的运动事物，但无法帮助我们察觉运动对象的种类或颜色。

视杆细胞属于长、细、突出的细胞。

视杆细胞是什么？

15 | 视锥细胞是什么？

■ 视锥细胞是视网膜上的感光细胞，是色觉的核心。尽管视锥细胞有三种，而视杆细胞只有一种，但视锥细胞的数量却比视杆细胞少得多，两者数量之比大约为1：20。

■ 视锥细胞在白天或强光下占据优势，视杆细胞并不具有这样的功能。视锥细胞与视杆细胞的不同之处在于，它能让我们的视觉具有高敏锐度，但对光的微小变化并不敏感。与你所想的不同，视锥细胞本身并不能告诉我们看到的是什么颜色，只是其信号被视网膜进一步处理之后，传送到大脑的其他部分，最后才转换为我们对色彩的感知。

■ 视锥细胞可分为三种：第一种是L型视锥细胞，对可见光谱中光的长波长敏感；第二种是M型视锥细胞，对可见光谱中光的中波长敏感；第三种是S型视锥细胞，对可见光谱中光的短波长敏感。这三种视锥细胞有时分别被称为红色、绿色和蓝色视锥细胞，用于表示哪一种视锥细胞能帮助我们看到哪些颜色。不过我得警告一下：永远不要在视觉科学家面前用色彩称呼视锥细胞，除非你喜欢挨骂。我们通常根据波长类型而不是根据色彩来称呼视锥细胞，除非某些情况下这些概念很难解释清楚。

视锥细胞是夹在视杆细胞之间较短的细胞。

视锥细胞是什么？

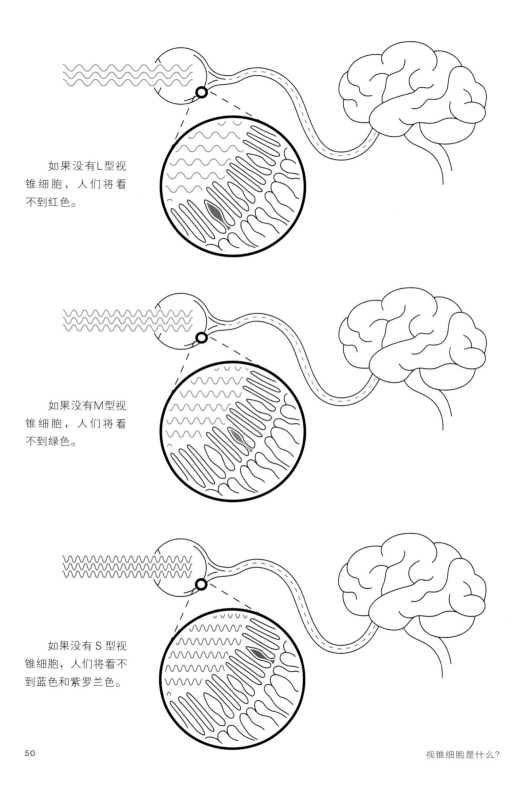

如果没有L型视锥细胞，人们将看不到红色。

如果没有M型视锥细胞，人们将看不到绿色。

如果没有S型视锥细胞，人们将看不到蓝色和紫罗兰色。

视锥细胞是什么？

16 | 三色视觉是什么？

■ 由于人类的视网膜上有三种视锥细胞，所以我们被称为三色视者（trichromat）。三种视锥细胞携带的信息使我们能够看到可见光谱中的色彩范围，以及组成周围世界的不同光谱色的组合。

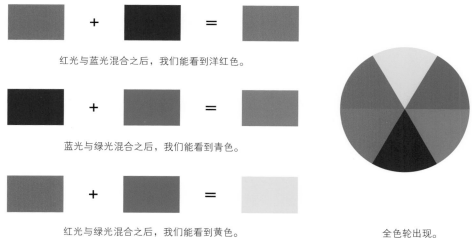

红光与蓝光混合之后，我们能看到洋红色。

蓝光与绿光混合之后，我们能看到青色。

红光与绿光混合之后，我们能看到黄色。

全色轮出现。

某些光的混合方式，会比另外一些光的混合方式更令人惊讶。混合红光和绿光时会出现黄色。左图的剧院灯展示了红光和绿光重叠时出现的非光谱黄色。

■ 我们的视锥细胞对可见光谱中的所有色彩的敏感度并不相同。事实上，视锥细胞只有在光谱的窄幅波段才会出现峰值敏感度。但是，视锥细胞传递的信息使我们能够看到周围数以万计的色彩，这是由于大脑能够比较每一种类型的视锥细胞的活跃度。例如，你可能认为当红光照射到我们的视网膜时，对光的长波长敏感的视锥细胞（L型视锥细胞）比较敏感，被激活之后向大脑发出信号，让我们看到红色，但事实并非如此。当三种类型的视锥细胞同时处于活跃状态，我们的视觉系统会比较所有类型的视锥细胞的活跃度，并把每一种视锥细胞的输出量加起来，以找出最活跃的地方在哪里。不符合逻辑的地方在于，当三种视锥细胞的活跃度相等时，我们看到的是白光。

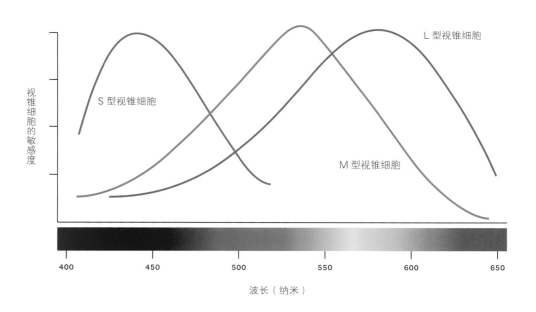

L型视锥细胞有时被称为"红色视锥细胞"。然而，这是一个不恰当的名称，因为它对黄光最敏感，而不是红光。事实上，它的敏感度非常接近于M型视锥细胞，M型视锥细胞对黄光和黄绿光最为敏感。然而，如果人类大脑觉得L型视锥细胞比M型视锥细胞更活跃，那么我们就会看到红色，因为L型视锥细胞对显现红色的长波长敏感。

　　　　　　　　　　　　　　　　　　　　　　　三色视觉是什么？

■　　这种比较视锥细胞活跃度的能力，使我们能够看到视锥细胞并不是特别敏感的色彩。我们的L型视锥细胞实际上对黄光最敏感，而不是红光，但正因为它才帮助我们看到了红色。当L型视锥细胞比M型视锥细胞和S型视锥细胞更活跃时，我们的视觉系统会运用这些信息，然后对其进行进一步解释，从而引发对红色的感知，哪怕L型视锥细胞的敏感度会随着光朝着光谱的红色端靠近而大大减弱。

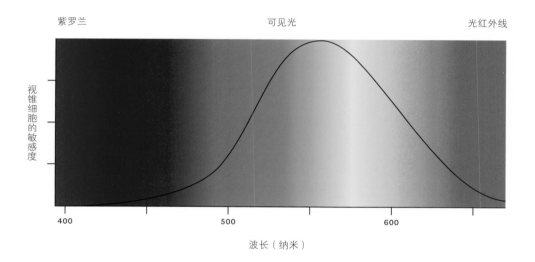

　　黄光在可见光谱中的跨度很小，但却有着自己的名字。这个看似奇怪的决定一点都不武断，恰恰是因为我们对黄光和黄绿光的敏感度最高。我们可以从 580 到 585 纳米之间区分出无数的色彩变化，但是当谈到 420 到 440 纳米之间的蓝色时，它们看起来都一样。在光谱的另一端，640 到 660 纳米之间的红色同样难以区分。

三色视觉是什么？

17 | 色彩对立是什么？

■　能在脑海中显现出蓝绿色是一种直觉，但也请你想象一下红绿色的样子。像红绿色这样的色彩搭配实在令人捉摸不透，而对其原因的探索促使了色彩对立（又称色彩拮抗，color opponency）理论的产生。色彩对立理论是这样的：人类有四种被感知为纯色的色彩，而我们无法从这些纯色中分辨出其他色彩，这一点不受语言或文化制约。这四种色彩分别是红、绿、蓝、黄。这四种有趣的基本色（fundamental colors）看上去能够自然而然地分成两组对立色组合——虽然我们可以想象出偏红的蓝色或偏绿的黄色，却无法想象出红绿色或蓝黄色。

■　色彩对立理论最初被认为是对三原色色觉理论的替代方案。这里需要注意的是两者都只是理论！我们尚无法确定色觉的运作原理。然而在当代，这两种理论通常被认为是相互兼容的。目前，有一个证据能支持该观点，即特定的神经元将来自每一种视锥细胞的信号结合起来，然后引发对红色、绿色、蓝色或黄色（或彩虹中的其他任何颜色）的体验。这些色彩形成的对立色组合被称为通道，每一对颜色位于单根轴上的两端。如果经视觉系统的计算而造成红绿通道或蓝黄通道相互平衡，就无法看到色彩，只能看到白光。事实上，当一个通道处在平衡状态的时候，我们将看不到色彩，这就是我们无法想象红绿色或蓝黄色是什么样子的原因所在。并且这些色彩对于我们的视觉系统来说根本不存在，只有当通道不平衡时，我们才能看到色彩。

■ 有两种额外的基本色能组成第三个对立通道：黑色和白色。这个对立通道有一个略微不同的功能：比较暗与亮的程度。另外，这个通道还有助于区分边缘形成的地方，以及一个对象的起点和另一个对象的止点。

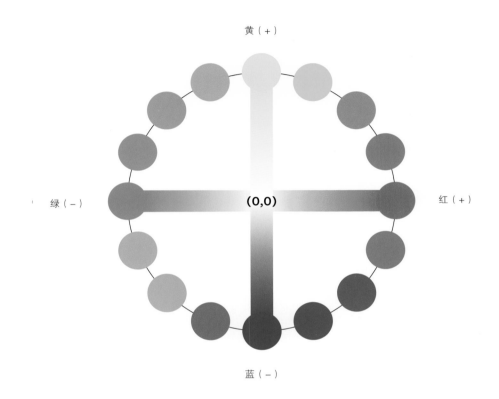

德国生理学教授埃瓦尔德·赫林（Ewald Hering）在19世纪最后25年拓展了色彩对立理论。赫林声称，红色和绿色是对立色，可以沿着单根轴表示。轴上的正值偏红，负值偏绿，0值或两者之间的均衡值代表白色。赫林指定了另一组对立色，即黄色和蓝色，同样能用单根轴表示。轴上的正值偏黄，负值偏蓝。0值再次表现为呈现白色的均衡状态。任何色相（hue）都可以用两组相互搭配的值表示，每根轴为一组。橙色是一种同时偏红和偏黄的色彩，在两根轴上都是正值；绿松石色是一种同时偏绿和偏蓝的色彩，在两根轴上都是负值。白色在两根轴上都是0，原因是不带有红色、绿色、黄色或蓝色的倾向。需要注意的一点：红光和绿光混合会变成黄色（参见第51页），但根据色彩对立理论，红色和绿色通道又会相互抵消，这样看起来很奇怪。在科学观点和现实表象的诸多范例中，你偶然发现的一个对立点足以让你想一头撞到墙上。

18 | 余象是什么？

■ 当你一直盯着一件洋红色连衣裙看的时候，一旦把视线转移到一堵白墙上，你就会看到裙子的形状随着视线而移动。让人难以置信的是，连衣裙的颜色会从洋红色变成黄绿色。该现象被称为余象（afterimage），哲学家和科学家们很难解释造成这种奇怪转变的原因。

请盯着中间的黑点30秒，然后将目光转向
对页上的黑点，洋红色会变成黄绿色。

当一种视锥细胞在入射光的作用下比其他两种视锥细胞的活跃度更强时，最终会变得疲劳。如果你正在观看一种有色光，三种视锥细胞的敏感度变化将会与它们吸收光的强度大致成正比例。例如，在响应一种橙红色的光时，对长波敏感的视锥细胞的敏感度最容易发生变化，其次是对中波敏感的视锥细胞，最后才是对短波敏感的视锥细胞。假如你长时间注视橙红色光后，再看一张白色的屏幕（这应该会引起所有三种视锥细胞的共同响应），由于你已经有所疲倦，对长波敏感的视锥细胞必须根据新的光进行大幅度调整，因此视锥细胞的响应从一开始就是不平均的。结果是你会看到一幅蓝绿色的图像——这是另外两种视锥细胞（蓝色和绿色）的组合效应。

●

■　余象是说明人类色觉远远不是直接起作用的最佳范例之一。通过余象能让我们看到不存在的事物，也可以让色彩变成对立色。余象的奥秘暗示了关于色觉的诸多奥秘。

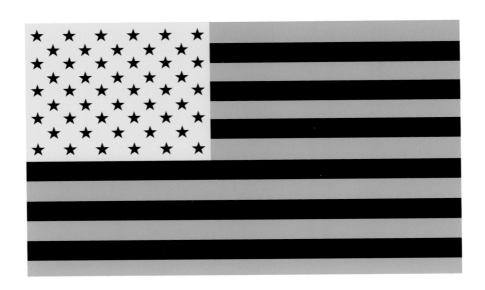

请盯着这面带有青色、黑色和黄色的旗帜30秒，再把目光移到旗帜下方的空白处，将出现美国国旗。

余象是什么？

请盯着任何一张照片的底片，再将视线转移到空白处，将显现出真实的照片。

19 | 色彩恒常性是什么？

■ 当你戴上棕色太阳镜时，世界不会突然地变成棕色。此时白色还是白色，红色还是红色，绿色仍然是绿色，其他颜色也一样。我们的视觉系统在不同光照条件下或者当光照发生变化时识别色彩的惊人能力，称为色彩恒常性（color constancy）。

请看右侧无滤镜照片中的
黄色郁金香。

尽管添加了彩色滤镜，但在左侧照片中，黄色的郁金香仍然很容易辨认。右侧下边照片中的绿色郁金香其实就是第二张照片中的黄色郁金香，只是被剪切粘贴到无滤镜照片中。然而，它们看起来是绿色的，因为整幅照片中只有这一部分的照明方式发生了变化。

无论是在明亮的阳光下或在荧光灯照亮的房间中，还是在只有低瓦数白炽灯泡的灰暗房间中，我们都可以在不同条件下识别出色彩的类别，例如绿色。同样，当我们看到一堵被涂成某种颜色的墙壁时，即使它的一部分处于阴影中，而另一部分被照亮，我们仍然能从阴影中识别出这堵墙的颜色。但是，如果你先在弱光下拍摄一张浅绿色对象的照片，再到日光下拍摄同一个对象，接着在相同的光照条件下并排放置两张照片，那么在弱光下拍的照片看起来会更深，原因是此时大脑正在将其与强光照明下的绿色进行比较。

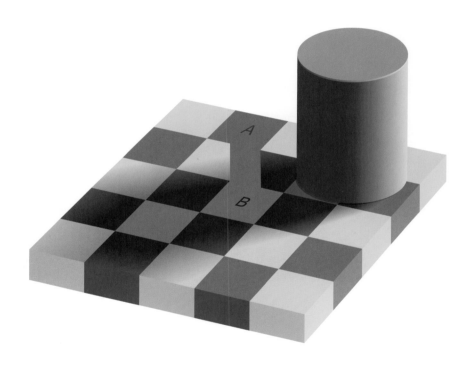

方形A看上去是一个黑色的棋盘格。再看方形B，它似乎是一个白色的棋盘格。现在，再看看连接两者的通道。两个方形的颜色看起来完全相同——灰色。这个视错觉由视觉科学家爱德华·阿德尔森（Edward Adelson）提出，以证明光影如何欺骗人类大脑。方形A看上去是黑色，因为它位于棋盘的受光部分。方形B看起来是白色，因为它位于棋盘的阴影部分。眼睛会补偿这些光的变化，并相应地调整灰度。

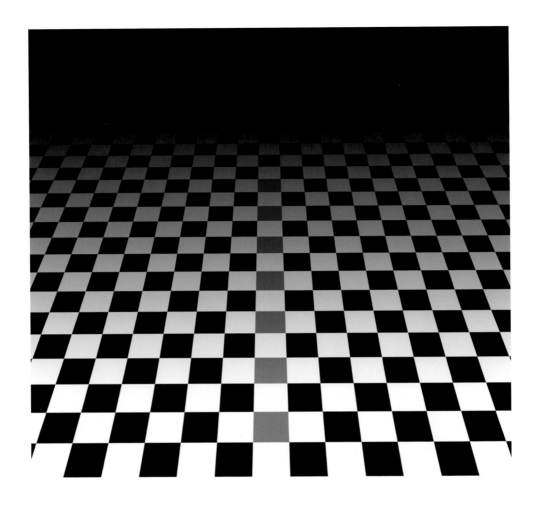

这是由艺术家大卫·布里格斯（David Briggs）创造的棋盘，中间有一条向下延伸的红色路径。逐渐虚化的红色，看起来仍然是同一种颜色。事实上，每个红色方形的颜色都不同。然而，当沿着方形向上进入阴影时，大脑会调整它们的颜色变化。

色彩恒常性是什么？

■　色彩恒常的目的不是为了帮助我们识别色相，而是为了识别对象。只要对象之间的对比度保持不变，我们就能适应受光度的增减状态。对比使我们能够把一个对象和另一个对象区分开。

　　这个经典的实验揭示了人类视网膜适应弱光或强光的能力。将一张带有黑色字母的纸从室内（如左图所示）移到室外（如右图所示），白纸和黑色字母的照明度（反射比）会发生100倍的变化。通过分光光度计测量的结果显示，从室外看的黑色字母实际上比从室内看的白纸更亮，即使当你从室内走到室外观看，黑色仍然是黑色，而白色仍然是白色。这个关于色彩恒常性的极端范例，解释了出现这样的适应性的根本原因：人类大脑并不像关注对象那样关注色彩，色彩只是识别对象的一种方式。一个对象反射的光量，并没有该对象相对于其他对象所反射的光量重要。

20 | 同时对比是什么？

■　同时对比（simultaneous contrast）描述了色彩看上去如何根据旁边的其他色彩发生偏移（shift）。我们所看到的色彩之间是交互与依赖并存的状态。同时对比证明了一些极其重要的知识点：色彩不是一个实体。色彩偏移再次表明，色彩不是通过特定波长的光反射到我们眼睛中而产生的，而是通过更大的视野（visual field）进行构建的。

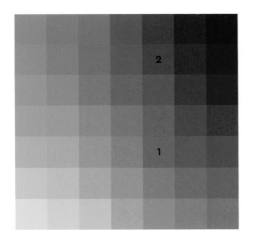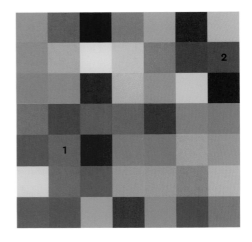

两个网格的颜色完全一样，只是重新排列了一下。每个网格里标着1的方形，均用相同颜色的墨水所画。标着2的方形也是如此。然而，大脑能感知到细微的差异。物理学家和心理学家简·肯德林克（Jan Koenderink）发明了这个色彩换位法，以展示同时对比的效果。

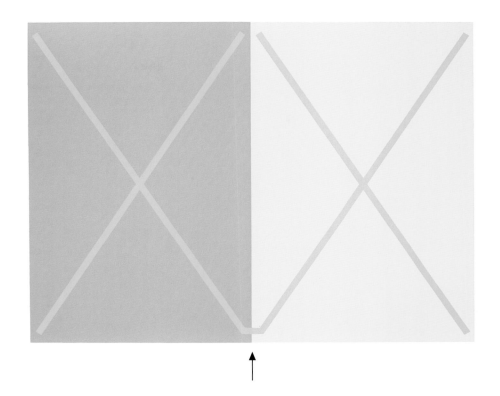

两个方形中X的颜色相同，可以从两个X之间的连接处得到证明。但是，左侧方形中X的颜色，会受到右侧方形颜色的影响，而右侧方形中X的颜色，也会受到左侧方形颜色的影响。

■ 同时对比可以让色彩看起来更饱和，更浊，更深，更浅，或是这些现象的组合，这取决于旁边的色彩。对象的形状或表面以及光的方向，也会影响我们看到的色彩，有时会使两种不同的色彩看起来相同，或是使两种相同的色彩显得不同。

同时对比是什么？

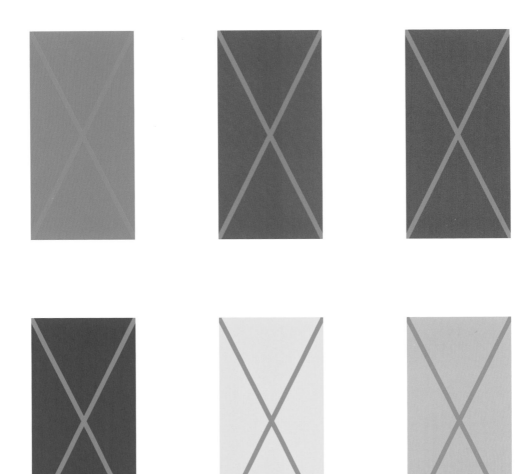

请将这几个X用打印机打印出来。
由于与不同的背景色搭配，所以请看
看X的颜色如何发生变化。

同时对比是什么？

■　绿松石色的方块放在绿色表面之上会显得更蓝，放在蓝色表面上则显得更绿。如果你将其放在相对饱和的色彩上面，会显得更沉闷，而放在更沉闷的色彩上时，会显得更加饱和。同样地，放在较深的颜色上时，看起来会比较浅，而放在较浅的颜色上时，则显得较深，以此类推。长期以来，艺术家们一直运用同时对比产生的特殊效果，创造出闪烁的织物或发光的日落的效果，常常用于增强或减弱调色板中的颜色。

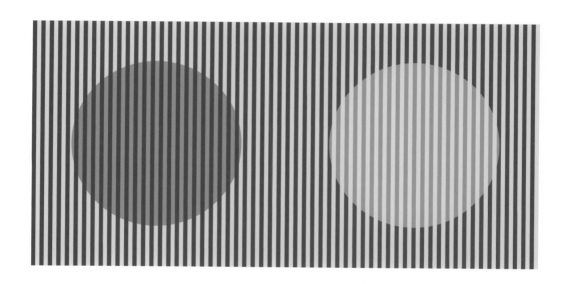

左侧圆形里的绿松石蓝和右侧圆形里的浅石灰绿实际上是相同的颜色。折叠页面并使颜色重叠，你会发现这是真的。由于它们旁边的颜色不同，所以看起来是两种不同的颜色。

21 | 为什么同一种色彩在不同光源中显得不一样？

■ 当我们改变照亮某个对象的光源时，会反射出不同的光波长，导致对象的颜色发生变化。

■ 光源有两种：白炽光和冷光。白炽光由热量产生，其热量可来自太阳、火或钨丝电灯泡。冷光并不是由热量产生，而是以荧光灯、LED灯、显示器和电视等形式出现。冷光光源只发射可见光谱中一部分的光，而不是整个跨度的光。根据现有的白炽光或冷光光源的种类，从被照亮的对象反射回来的波长数量既可以是有限的，也可以是广泛的——这样会改变我们看到的色彩。

日光在光谱中发出相对均匀的光。其他种类的白炽光则更有力地强调红色、橙色和黄色，越接近紫罗兰色，其光波长就越弱。荧光具有一种奇怪且不均匀的发射模式，在绿色和绿黄色的位置达到峰值。白光LED灯在显示紫罗兰色、蓝一紫罗兰色和红色时较弱，但在显示可见光谱的中间部分时较强。白炽光源和冷光光源都能发出白光——前者通过全光谱发射，后者通过混合红、蓝、绿光的窄带发射。（记住，白光由等量的红光、绿光和蓝光组成。）

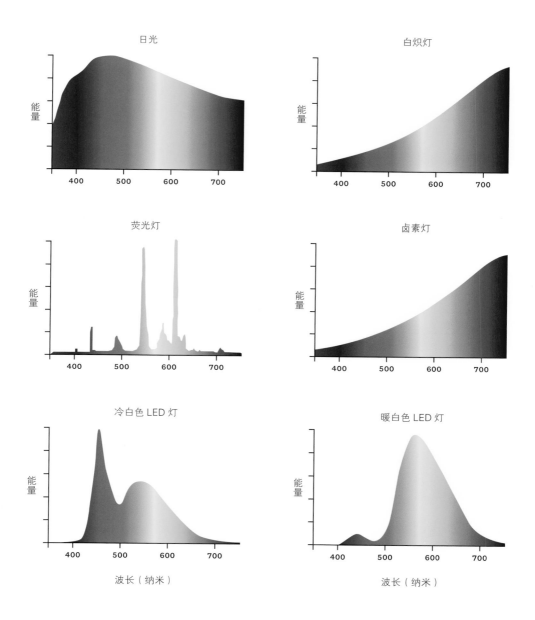

不同光源的光谱功率分布（每种波长产生多少光）可能会有很大差异。某些光源会在光谱的蓝色端发出最多的光，另一些光源则会在红色端发出最多的光，其他光源则介于两者之间。有些光源可以平滑地沿着可见光谱发射；有些光源则完全不会影响到可见光谱中的某些部分。图中将五种常见的家用光源与日光进行了比较。

为什么同一种色彩在不同光源中显得不一样？

■ 一个表面所反射的光，取决于照亮它的光的光谱。如果一个对象吸收了带有宽光谱的光源的光，则会反射出更多的波长。如果光源发出的是集中于光谱一端的光，并且被一个对象所吸收，那么从光谱这一端发出的光，可能会受到反射。如果一个对象吸收了带有窄光谱的光源的光，只会反射出较少的波长。

同一种颜色的铅笔在不同光源下看起来并不一样。左上图白炽灯泡下的铅笔偏向红色，且颜色较为鲜艳。但在荧光灯下，虽然你仍然可以识别出每一支铅笔的色相，然而色彩的强度会显著降低。

白炽灯

LED 灯

荧光灯

为什么同一种色彩在不同光源中显得不一样？

我们可以在这些范例中看到，当光源的光谱功率分布从整个可见光谱到只有一种光波长时会出现什么变化。

左图的彩色糖果拍摄于日光下。

这张照片展示了受到红色和绿色的剧院灯照射的糖果。请记住，红光和绿光混合在一起会产生黄光，如第 51 页所示。红光和绿光覆盖了我们大部分的可见光谱，蓝光和紫罗兰光除外。这就是此时蓝色糖果显示为深绿色的原因所在。

这张照片展示了由波长为 589 纳米的黄色激光灯照射的糖果。此时由于没有其他的光波长供其他糖果反射，因此只有黄色的糖果是黄色。

为什么同一种色彩在不同光源中显得不一样？

22 | 同色异谱是什么？

■ 同色异谱（metamerism），这一术语指的是，两种色彩在特定照明条件下看起来相同但实际上用分光光度计测量时并不相同的现象。这些表面上的匹配称为条件等色（metamers）。一件蓝色衬衫和一条蓝色牛仔裤在日光下看起来是同一种颜色，但当你走进客厅再看两者的颜色就不一样了，这就是同色异谱现象。

正如我们无法区分两个长得一样且承载重量相等的包到底有什么不同（比如一个包里装着一个五斤的东西，另一个包里同时装着一个两斤和一个三斤的东西），色彩也能这么理解。由于人类视觉系统的限制，当光照射到我们的眼睛时，我们无法区分它们的某些波长组合。例如，光谱中的黄光和由红光与绿光组成的黄光对我们来说都是一样的。

■ 请记住，对色彩的感知由光源、对象的分子结构和观察对象的大脑所决定。当我们改变照明对象的光源时，所反射的波长可能会随着新光源的变化而变化，人类的感知也是如此，因而造成在第一个光源下已匹配的色彩不再发生匹配。

■　蓝光波长在日光下的反射强度大于红光波长，而在白炽灯下刚好相反。这就是蓝色衬衫和牛仔裤看起来特别适合以蓝色为主导色的户外活动的原因。但当你走进被白炽灯照亮的房间时，衬衫可能偏紫，而不是偏蓝。衬衫在室内反射的红光会因为白炽灯泡而增强。

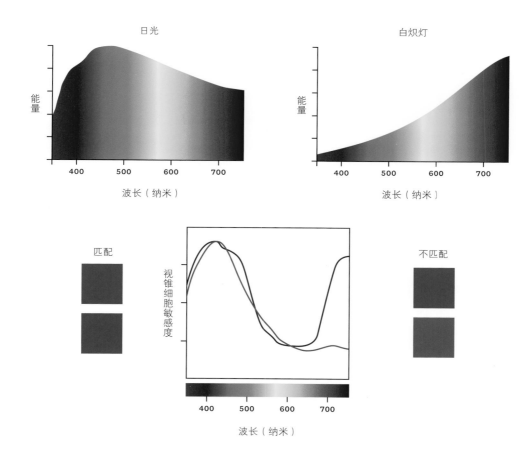

　　两种色彩在日光下看起来可能相同，但在白炽灯下则不然。例如某些蓝色色料的反射属性，它们在光谱的红色部分峰值极强。这些蓝色可能在日光下看起来还是蓝色，但由于白炽灯在光谱的红色部分具有很大的能量，因此在白炽灯下色料明显偏红，最终呈现的结果是紫蓝色，而不仅仅是蓝色。

23 | 人类能看到几种色彩？

■ 色觉正常的人可以看到上百万种色彩，实际数字取决于个人和环境。

这些小色块是法恩斯沃斯–孟赛尔（Farnsworth–Munsell）的100种色相色觉测试的一部分。该测试旨在帮助人们检测色觉缺陷，能够看出微小的色彩渐变的人可以正确地排列所有小色块。色觉就相当于绝对音高。

■ 我们可以看到按顺序摆在自己面前的色彩之间的最大差异，但假如每次只摆出一种，就很难区分两种相近色彩的差异。我们可以区分出几十种、数百种、数千种、数万种、数十万种甚至上百万种色彩，这取决于在不同的环境下。

■ 当然每个人都不一样，有些人的敏感度很高，因而能够感知到较多的色彩种类与色彩变化。就像某些人拥有绝对音高一样，有些人对色彩也具有同样的能力，可以识别出从一种色彩到另一种色彩的微小变化，而其他人却不能。

好好看看这两种颜色。

当你看完这本书的时候，你会找到
上面彩色矩形中的一个。看看你能不能
分辨是左边的还是右边的。

24 | 色盲是什么？

■ 当一个人的视网膜中至少有一种视锥细胞失常或缺失时，他就是色盲。有些人是红绿色盲，有些人是蓝黄色盲，极少数人只能看到灰色的阴影。

■ Protans指的是L型视锥细胞失常或缺失的人，L型视锥细胞对光的长波长很敏感，从而影响到观看红色和绿色的能力。Deutrans指的是M型视锥细胞失常或缺失的人，M型视锥细胞对光的中波长很敏感，同样影响到观看红色和绿色的能力，但方式完全不同。Tritans 指的是S型视锥细胞失常或缺失的人，S型视锥细胞对光的短波长很敏感，从而影响观看蓝色和黄色的能力。上述突变中的任何一种都会极大地影响人们所能看到的色彩数量。

■ X染色体是视锥细胞基因所在的地方。当母亲将基因突变传给儿子时，就是造成多种形式的色盲的原因。在大部分情况下，女性，只需拥有一条健康的X染色体就能拥有正常的色觉，所以患有色盲的女性远远少于男性。

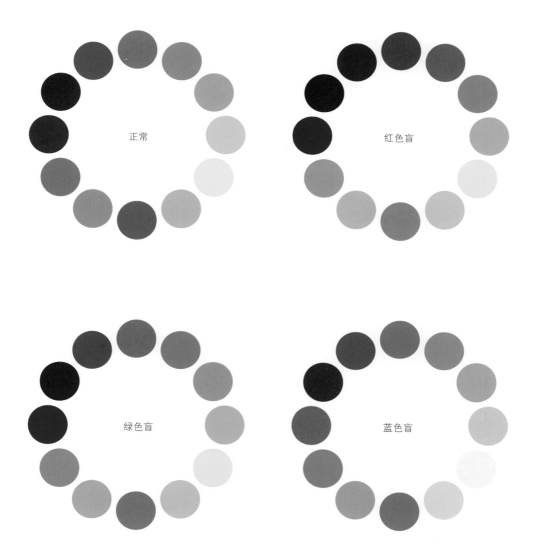

Protans和Deutrans只能看到蓝色和黄色，Tritans只能看到红色和绿色。如果你翻回第54页，会注意到这些形式的色盲能够映射出两个色彩对立通道——蓝—黄和红—绿。当L型视锥细胞（没有它我们看不到红色）或M型视锥细胞（没有它我们看不到绿色）缺失或损坏时，红—绿对抗通道就不起作用了。当S型视锥细胞（没有它我们看不到蓝色和紫罗兰色）缺失或损坏时，蓝—黄对抗通道将不起作用。

色盲是什么？

25 | 人类的视觉和其他动物的视觉有什么不同？

■ 某些动物的色觉与人类不同，在部分情况下其色觉比人类好得多。动物的感光细胞和人类一样，能帮助确定所看到的色彩。有些动物可以看到可见光谱中的全部或部分光。有些动物还能看到电磁波谱中其他部分的光，人类则无法看到。

　　左图是人类眼中的婆婆纳花。蜜蜂的可见光谱中包含了紫外线，使得它们能够从这朵花中看到人类看不到的颜色。科学家们使用所谓的假色（false color）来帮助我们理解蜜蜂到底能看到什么。每一种色彩都要远离电磁波谱中的紫外线部分，更靠近可见光谱中的红色端，这样我们就能看到蜜蜂能看到而我们却看不到的色彩了。如右图所示，人类只能看到中间一个内圆，而蜜蜂可以在那里看到两个同心圆。

左图是人类看到天竺葵花的样子。由于狗的可见光
谱仅限于蓝色和黄色，因此它们看到的是右图的样子。

■　蜜蜂对绿色、蓝色和紫外线很敏感。许多鸟类和人类一样，对红光、绿光和蓝光特别敏感，而且鸟类还能感知到紫外线，所以其色觉优于人类。公牛与其他大部分哺乳动物一样，其色觉相对有限，类似于患有红绿色盲的人类。公牛的世界由黄色和蓝色组成，所以斗牛士的红斗篷在公牛眼中根本不是红色的！对于夜行动物来说，能看到色彩并不是最重要的，它们生活在充满黑白灰的世界中，看到运动比看到色彩更重要。

■　上述不同种类的色觉对动物（包括人类）的实际观察效果来说，具有深远的影响。举个例子，让我们看一种在自己看来是单色（黄）的花，对于蜜蜂来说，其对可见光谱红光波长的敏感度低于人类，但对紫外线波长的敏感度高于人类，或许这朵花在其看来整体上不那么强烈，但却具有一个人类看不到的明亮内环。不同动物的视网膜对不同的光波长敏感，取决于生存所需的条件。这种动物吃花蜜还是肉？是早起的鸟儿还是夜鹰？由此产生的敏感性使得世界以我们无法想象的方式变得多姿多彩。我们所珍视的看似客观的色彩现实，事实证明一点都不客观。

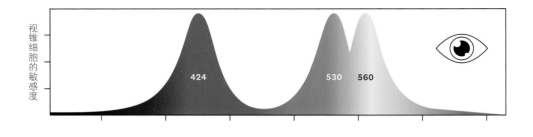

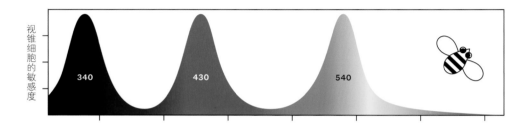

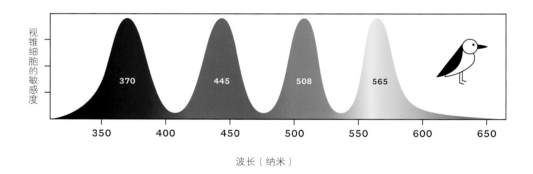

　　鸟类和蜜蜂对紫外线的敏感度，使它们不仅能看到更多的（或不同的）色彩，而且还能看到人类世界中不存在的东西。这些曲线图一般表示可见光谱的不同之处和相同之处。

　　　　　　　　　　　　　　　　　　　　　　人类的视觉和其他动物的视觉有什么不同？

26 非光谱色是什么？

■ 到目前为止，我们只研究了组成可见光谱的各种光波长。可见光谱中各种波长的混合效果，在我们的面前产生形象化的丰富场景，包括所能看到的绝大多数色彩。这些光的混合物被称为非光谱色（nonspectral colors）。

■ 非光谱色包含粉红色、紫色、浊色、深色、浅色——甚至是灰色和白色。阳光下的黄玫瑰或许看起来是纯光谱色，但其色相很可能是反射回眼睛的光波长经组合后的效果。上述的浅色相是在模仿纯光谱。换个角度来说，假如你让玫瑰所反射的光透过棱镜，那么分解而出的波长种类将不止一种。

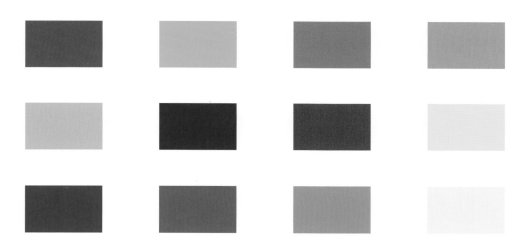

非光谱色数目太多，无法统计，这里只提供了一个小样本。

27 | 色料是什么？

■ 色料（pigment）是一种有选择性地吸收光波长并反射其他光波长的材料。色料无处不在——皮肤、毛皮、羽毛、花瓣、树皮、岩石、织物或颜料等，其种类数不胜数。色料颜色由分子结构决定——分子外电子排列决定了哪些光波长会被吸收，哪些光波长会被反射。

■ 在人类历史的大部分时间里，制造颜料、油墨和染料的色料主要是矿物、植物和动物。这些色料数量稀少，有时比黄金还珍贵，而且少数稀有但很重要的色料，几乎不可能再制造出来。1856年人类发明了第一种合成染料，为其他合成染料奠定了基础。这些染料生产成本低廉，而且不会褪色。更重要的是，人们很快就发现这些色料中的化学成分能够有选择且高效地吸收可见光谱中的光，使得科学家们能够在十年内创造出成百上千种色料。一个新的色彩世界突如其来——其中包括在彩色印刷中起着重要作用的洋红色。

长期以来，色料一直与艺术联系在一起。这就是为什么提到颜料时，人们通常会先想到对页的粉末。纵观历史，色料由氧化铁或天青石等天然物质制成，首先被研磨成粉末，然后与油或鸡蛋等黏合剂混合，进而被制成颜料。

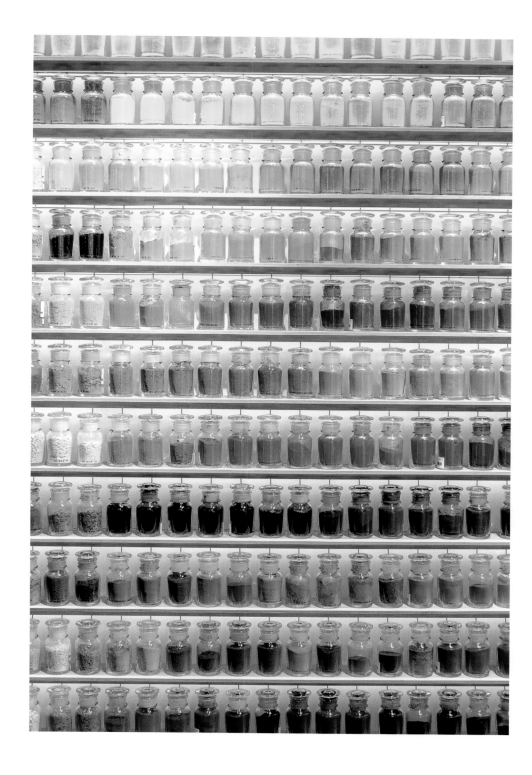

■　尽管绝大多数的事物（包括生物和非生物）都是从色料中获得色彩，但有些事物却不是这样。虹色（Iridescence）指的是多种色彩同时闪烁的错觉，并不是通过色料产生。当超薄的层或微观结构在同一时间相互反射或折射光线时，就会产生虹色，其色彩会根据与观者相对的照明角度而发生转变，通常呈现为光谱的效果。从蜂鸟的颈部和大闪蝶的翅膀，还有肥皂泡等可看到类似虹色的效果。

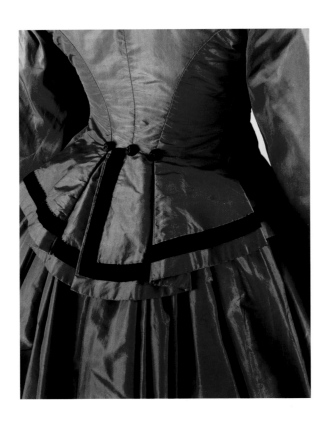

化学家威廉·亨利·柏琴（William Henry Perkin）于1856年发明了第一种合成染料，该染料被称为苯胺紫。在19世纪中叶合成染料发明之前，几乎不可能生产紫色的色料。柏琴的发明不仅促使成千上万种合成染料的诞生，还开创了一门新的科学：现代化学。

28 | 紫罗兰色和紫色的区别在哪里？

■ 紫罗兰色常常被当成一种紫色，其实它们是两种截然不同的色彩类别。这条狭窄的色带正好处在人类的感知范围之内。一方面，紫罗兰色其实是一系列由可见光的短波长组成的色彩。另一方面，紫色指的是一系列由红光的长波长和蓝光的短波长混合而成的色彩。

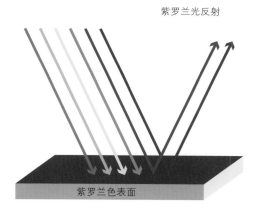

紫罗兰光反射

紫罗兰色表面

当红色、橙色、黄色和绿色的光被色料吸收时，我们看到的是在紫罗兰色的表面只反射出蓝色/紫罗兰色的光。

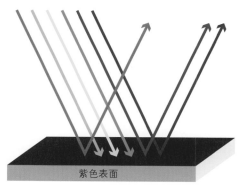

紫光反射

紫色表面

当橙色、黄色和绿色的光被吸收，并且红色和蓝色/紫罗兰色的光受到反射时，我们看到的是紫色的表面。

■　由于红色和紫罗兰色位于可见光谱的两端并且彼此不接触，所以两者之间并没有色彩的光谱渐变——例如，红色和黄色之间的波长看上去就是我们所说的橙色。这就是紫色必须通过两种不同的波长混合，以及洋红和其他紫色在可见光谱中根本看不到的原因，哪怕人类能看到这两种色彩。不过，紫罗兰色和红色看起来能无缝地相互融合（包括牛顿色轮在内的大量色轮都证明了这一点），只能说这一事实植根于人类特定的视觉系统。我们的S型视锥细胞（属于短波长视锥细胞，没有它我们就看不到蓝色和紫罗兰色）有助于感知红色。此外，我们的L型视锥细胞（属于长波长视锥细胞，没有它我们就看不到红色）在可见光谱的蓝色—紫罗兰色范围内具有一个较小的敏感度峰值。

■　我们在彩虹中看到的颜色是紫罗兰色，而不是紫色。把可见光谱说成由红色、橙色、黄色、绿色、蓝色和紫色组成并不正确。尽管紫罗兰色和紫色在汉语口语中容易被当成同义词，但在色彩科学中，两者代表不同的色彩类别。

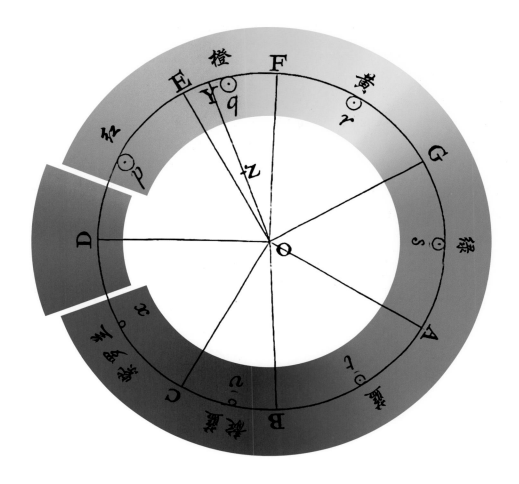

　　紫罗兰色和红色似乎能无缝地融合在一起，形成紫色，哪怕它们的波长位于可见光谱的两端。牛顿最先设计的色轮中也加入了紫罗兰色和红色，尽管他的棱镜实验曾表明从棱镜射出的可见光的红色波长（位于光谱顶部）并没有与紫罗兰色波长（位于光谱底部）接触。

29 | 黑色是什么？

■ 从光的方面来说，黑色是所有可见光缺失的产物。从色料方面来说，黑色是所有可见光被吸收，造成没有光反射回我们的眼睛的产物。

■ 事实上，黑色并没有听起来那么绝对。如果你走进一间房，关上所有的门窗，房间里仍然有光。然而，由于光线太暗，导致我们的视觉系统无法察觉，所以只能看到黑色。夜空也是如此，虽然有来自星系的光，但不足以让我们的大脑感知，使得天空看起来很黑。

■ 最令人惊讶的是，人类大脑感知到的黑色或许根本就不是黑色。请让我们想象一张投射到白色屏幕上的幻灯片，上面有黑色的文字。由于只有借助光才能投影，根据定义，真正的黑色等于没有光的状态，所以无法投射。但是，如果文本后面的白色足够亮，你就可以将光投射到白色屏幕上，并显现出黑色文字。黑色的文字几乎未受到照明，白色背景才是最主要的照明对象。事实上，"黑色"的文字和屏幕其实都是白色，但暗白色和亮白色之间的极端对比，使得文字显现出黑色。（参见第63页的相关现象）

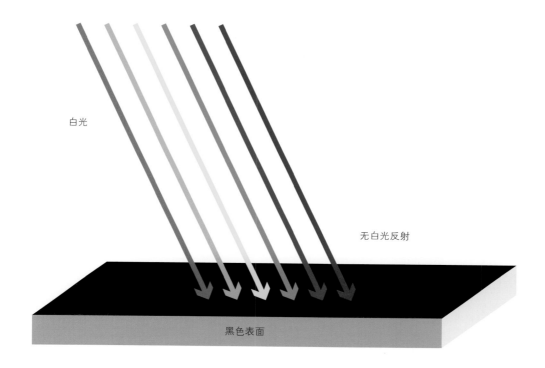

白光

无白光反射

黑色表面

当所有可见光谱的色彩都被一种色料吸收并且没有光
反射而出时，我们看到的是黑色的表面。

30 | 白色是什么？

■ 从光的方面来说，当我们感知可见光的全光谱时，看到的是白色。白色对象能反射可见光的全光谱，也可以说是红色、橙色、黄色、绿色、蓝色和紫罗兰色的混合物进入我们的眼睛。

■ 因此，白色是由多种光波长组成的非光谱色。

■ 阳光是白光之母，由所有光谱色组合而产生。白光也可以由多种人造光源产生，包括LED灯、卤素灯和荧光灯。某些人造灯利用全光谱光产生白光，而其他人造灯仅使用红光、绿光和蓝光。

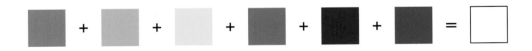

由于人类拥有三色视觉系统，所以白色可以由整个可见光谱的混合光产生，也可以由红光、绿光、蓝光的组合而产生。

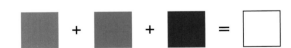

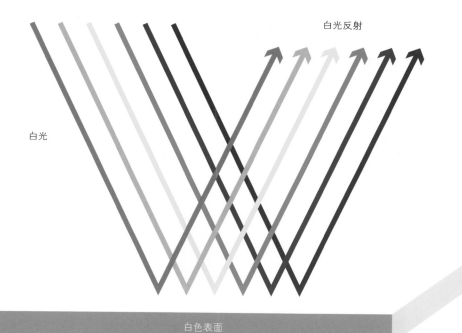

白光反射

白光

白色表面

　　当色料未吸收任何光以及当红色、橙色、黄色、绿色、蓝色和紫罗兰色的光被反射时，我们看到的是白色的表面。

白色是什么？

31 | 粉色是什么？

■ 粉色是非光谱色中一个有趣而令人惊讶的子范畴，它们实际上是反射到我们眼睛中的可见光谱的每一种色彩的组合体，只是强度不同。

■ 粉色光和粉色色料均以添加白色的方式来创造。以粉红色为例，大多数反射进我们眼睛的光（直接或间接地通过对象表面）都是红色，其余的反射光均为白色。有个窍门能帮助你理解，即记住白光是红光、橙光、黄光、绿光、蓝光和紫罗兰光的组合，也就是说，白光（红光、橙光、黄光、绿光、蓝光和紫罗兰光）+更多的红光=粉红色光。

■ 有趣的是，当红色、橙色、黄色、绿色、蓝色和紫罗兰色的光受到等量反射时，我们看到的却是灰色。如果更多的光受到等量反射，灰色会显得更亮；如果等量反射的光少了，灰色会显得更深。然而，这不仅仅关系到有多少光被反射，更关系到灰色的深浅度与灰色周围颜色的深浅度进行比较的结果（有关对灰色的感知如何受周围颜色影响的案例，请参见第38页）。

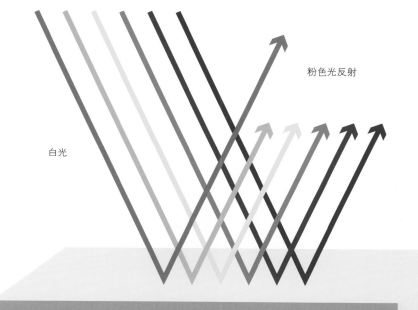

粉色光反射

白光

粉红色表面

　　与白色一样，所有可见光谱中的色彩都会被粉色色料反射，只是能量不同。以粉红色为例，红光的反射强度比橙光、黄光、绿光、蓝光和紫罗兰光更大。

粉色是什么？

32 | 原色是什么?

■ 原色（primary colors）是一组色彩中的一种，当它们按不同比例组合时，会产生多种多样的其他色彩。没有绝对化的原色，这一点与大多数人所学的知识恰好相反。原色的指定方式并非一成不变，其变化取决于与色彩和视觉相关的盛行的观念，以及当时能运用的色料。

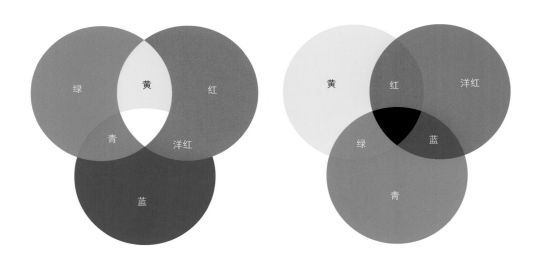

请注意，当你混合光的原色时，就会得到色料的原色，反之亦然。

■ 我们将遵循今日所教的大多数色彩理论的惯例来命名原色。光的原色现在被认为是红色、绿色和蓝色。如今人们所认为的颜料原色是洋红、黄色和青色，而不是我们大多数人在幼儿园时学到的红色、黄色和蓝色（这是原色会变化更多的证据）。

混合光和混合颜料并不一样，这就是光与颜料的原色不尽相同的原因所在。然而，两者却有关联。青色的色料吸收红光并反射蓝光和绿光（蓝光+绿光=青光）；洋红色的色料吸收绿光并反射红光和蓝光（红光+蓝光=洋红光）；黄色的色料吸收蓝光并反射红光和绿光（红光+绿光=黄光）。换句话说，对光的三原色进行吸收，才形成对色料三原色的反射。

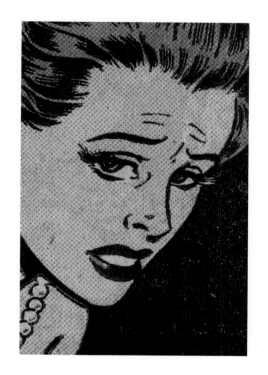

　　1859年，法国化学家弗朗索瓦·伊曼纽尔·韦尔金（Francois Emmanuel Verguin）发明了第一种洋红色染料。在此之前，还没有天然的洋红色色料。当然，洋红本身就存在于自然界中。无数鲜花的花瓣，让我们看到这灿烂的色彩，只是我们无法进行复制。首先意识到洋红色具有价值的人是印刷工。这幅20世纪50年代的漫画书插图使用了洋红色的点，不仅用于脸部和嘴唇，还用于增强头发的颜色。

■　　当代的色彩系统具有三种光的原色（以及相关的三种色料原色），反映了我们的三种视锥细胞类型，没有它们我们就看不到红色、绿色或蓝色。这三种视锥细胞类型就像原色一样，使我们能够看到混合可见光谱中的每一种色彩。

33 | 互补色是什么？

■ 两种色彩在等量混合时如相互抵消，可称为互补色。如果互补色由光组成，混合后就会产生白光。如果互补色基于色料，混合时就会变成中性色，使任何可识别色相的混合色降低饱和度或逐渐消失。相反，当互补色彼此相邻时，每一种色彩都会增强，并且呈现出最饱和的状态。

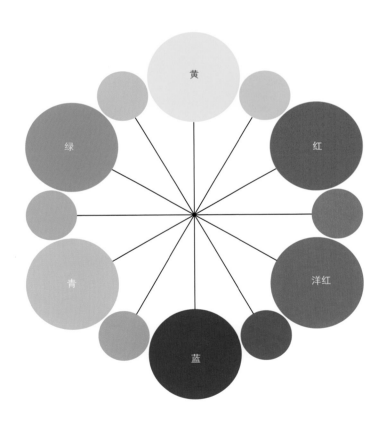

色轮将互补色安排在对立的两极上。

■ 光的原色（红色、绿色和蓝色）分别是颜料的互补色（青色、洋红色和黄色），反之亦然。不同于黄绿色或蓝青色，我们很难想象这些互补色之间的混合效果，也无法联想到洋红绿色或红青色。

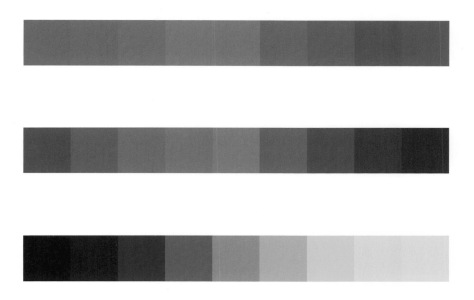

当一种互补色朝另一种互补色过渡时，我们可以看到两边的颜色一同衰减为中性色调。每排方形中的第五个表示两种互补色等量混合后的效果，都只是变成了灰色调。

■ 正如三原色基于我们的视觉系统一样，互补色也一样。这些互补色和我们在问题17中学到的对立色组合相关联。假如对立色的视锥细胞类型具有相等的活跃度，你会得到白光。当你混合等量的互补色颜料时，你得到的是中性色。为什么红色和青色是互补色，却和绿色是对立色组合？记住，这些原色和互补色概念由人类发明，具有随意性，就像对立色通道理论一样。有时人们并不认同，有时却认为有道理。

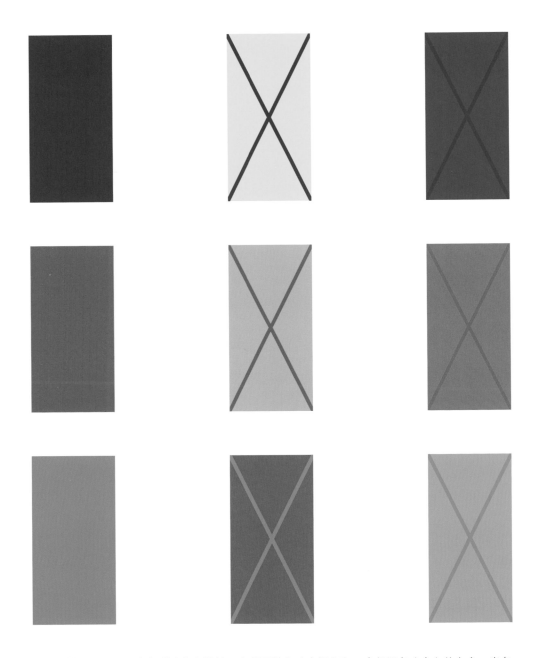

　　如范例所示，一个色彩（左）被放置在其互补色（中间）和一个邻近色（右）的上方。当色彩靠近其互补色时，看起来最饱和。

互补色是什么？

34 | 加色法是什么？

■ 加色法与我们的经验相反，重点是加深理解光色混合和色料混合的差异。加色法是一种描述光色混合方式的系统。加色法还是计算机屏幕、电视、LED灯、剧院中的舞台灯或其他光源产生色彩的基础。

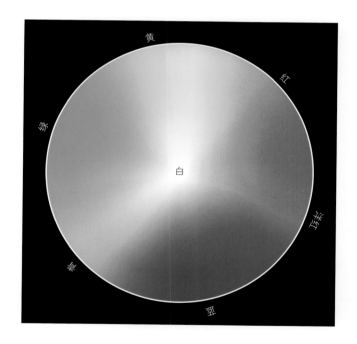

■ 当光进入我们的眼睛时，视网膜将对视锥细胞敏感的不同波长相加，并比较每一种波长的活跃度，最终建立人们对可见光谱中特定色彩的感知。

把红色和绿色的光加在一起，会产生黄色的光。这样看起来很奇怪，因为在颜料领域，红色和绿色混合无法产生黄色。但如果你看一下色轮，就会发现其中的逻辑。正如洋红色介于红色和蓝色之间，青色介于蓝色和绿色之间一样，黄色介于绿色和红色之间。

■ 尽管某些有色光与颜料、油墨或染料的混合效果相似，但并不一直是这样。在可见光谱中，所有有色光加在一起就会变成白色——这与我们在混合颜料、油墨或染料时的体验并不一样，这完全是一个违反直觉的理念，因为我们无法将色料混合成白色。如果你还记得黑色是没有光的状态，那么用加色法来理解更合理：增加的色彩越多，则越接近白色。

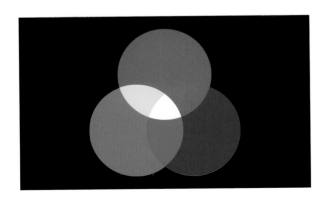

当把色轮缩减为红、绿、蓝三原色时，光的增加方式将更易于理解。把这三种光加在一起，将变成白光。

加色法是什么？

35 │ 减色法是什么？

■　减色法是一套用于描述光首先照射到表面，再以间接方式反射回眼睛时所发生的事情的系统。某些光波长会被表面吸收而减少，有些则会反射回我们的眼睛。减色系统是色料混合的基础。

■　请想象白光照到某个表面的样子。白光由可见光谱中的所有色彩组成，当白光照射到对象表面时，可见光谱中的一些色彩被吸收，另一些则被反射回我们的眼睛。如果从白色中减去一种色彩，就会突然显现出另一种色彩。比如，从某个表面的白光中减去红色波长，我们就会看到青色。再比如，从某个表面的白光中减去绿色波长，我们就会看到洋红色；如果减去的是蓝色波长，我们将看到黄

色。也就是说，当你去除光的原色时，就会显现出色料的原色。假如全部减去红绿蓝三色，光就不会受到反射，我们只能看到黑色。

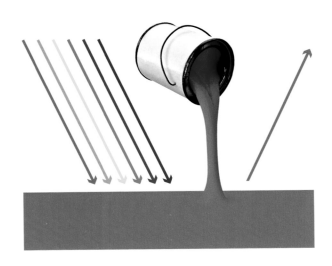

光照射到这个油漆罐里的色料上。除红色之外，可见光谱中的每一种色彩都会被色料吸收。换句话说，从光里面减去受到吸收的色彩，就只有红色反射出来了。

正如加色法一样，我们不需要使用全光谱混合彩虹中的每一种颜色。洋红色、黄色和青色按照不同比例混合，就可获得成千上万的色彩。

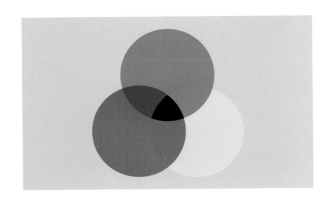

把颜料的三原色混合在一起，会变成黑色，归因于色料吸收了可见光，减去这些可见光之后，就没有光被反射出来了。

减色法是什么？

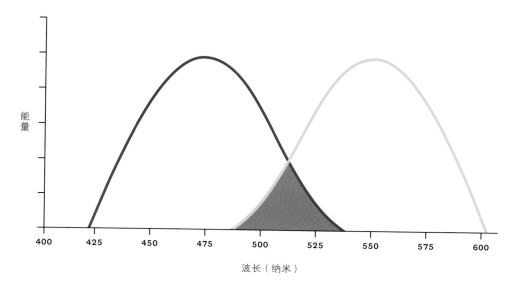

能量

波长（纳米）

　　混合蓝光和黄光，你会得到白光，而混合蓝颜料和黄颜料，你得到的是绿颜料。请记住，蓝光和黄光实际上等于蓝光加绿光再加红光。（绿光+红光=黄光）当光的三原色混合在一起时，就变成了白色。那么，为什么将蓝颜料和黄颜料混合后会变成绿色呢？把蓝颜料和黄颜料混合在一起，其实是减色法的核心。蓝颜料之所以呈现蓝色，是因为它反射蓝光并吸收光的长波长。同样，黄颜料之所以呈现黄色，是因为它反射黄光并吸收光的短波长。当你把蓝颜料和黄颜料混合在一起时，会得到一种只能反射绿光中较窄范围的颜料（如图所示），并吸收光谱中其余的色彩。所以我们只能看到反射出来的光，也就是绿光。

减色法是什么？

36 | RGB 是什么?

■ RGB，即红、绿、蓝三色，是电视、电脑、智能手机屏幕以及其他显示技术中使用的色彩模式，曾被用于第一批彩色照片。

■ 今天的屏幕由单个像素组成，每个像素都有一个红色、一个绿色和一个蓝色光源，这些光源太小，以致人眼无法分辨。虽然你的屏幕上可能满是紫色的花朵，但如果你把放大镜放在屏幕上或者放大屏幕中的图片，就会看到红色、绿色和蓝色的像素。退后一步观看，紫色的花朵又会出现。

单个RGB通道及其组合

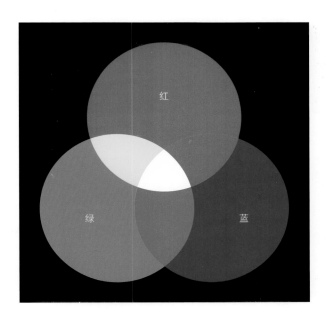

RGB色轮属于加色色轮

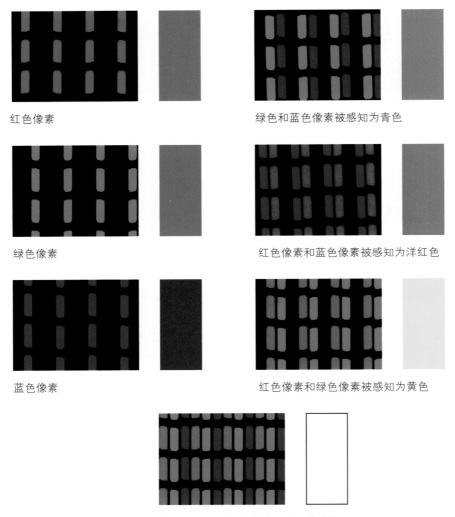

红色像素

绿色和蓝色像素被感知为青色

绿色像素

红色像素和蓝色像素被感知为洋红色

蓝色像素

红色像素和绿色像素被感知为黄色

红色、绿色、蓝色像素被感知为白色

■　　RGB基于加色法系统，其中的红光、绿光和蓝光混合后会产生成千上万种不同的光色，包括白色。RGB之所以能产生这么丰富的色彩，是因为它与视网膜中分别对光的长波长、中波长和短波长敏感的三种视锥细胞相关。

这个RGB色轮模拟了屏幕放大效果，以展示像素，红色、绿色和蓝色混合之后能生成青色、洋红色和黄色。将这三种色彩进行组合，就能产生白色。

如果让这个 RGB 色轮变得更大，就可以看到绿色像素和红色像素如何组合成黄色。

37 | CMYK 是什么?

■ CMYK代表青色、洋红色、黄色和黑色,是大多数彩色印刷中使用的色彩模型。K代表"黑版(key plate)",是负责图像细节(即线条和对比度)的版。在典型的四版印刷中,黑版为黑色。

今天，大多数打印机通过青色、洋红色、黄色和黑色的小墨点来打印我们在纸上看到的颜色。这些小墨点很小，靠得特别近，使得大脑将其视为一个混色连续场（continuous field of mixed colors）。通常，每一种颜色都印在一个单独的印版上。用CMYK方法打印出来的照片可以表现出鲜花满地的效果，但如果你把放大镜放在纸上，就会看到由这四种颜色组成的单个点，其原理和电脑屏幕完全相同。退后一步观看，鲜花又出现了。

CMYK是基于减色法的色彩系统，其中青色、洋红色和黄色油墨混合，能创造成千上万种色彩。青色、洋红色和黄色是 RGB 色彩模型中红色、绿色和蓝色的互补色。

对页图：独立的CMYK层及其合成效果。

上图：打印出来的CMYK图像经放大后能看到单个的点。

右图：CMYK色轮与减色色轮相同。

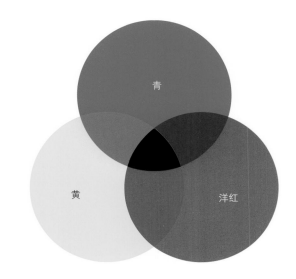

38 | 为什么屏幕上的色彩和
纸上的色彩不一样？

■　答案很简单：屏幕是从背后照亮的，而纸不是。由光和油墨组成的色彩，看起来将大不一样。

■　我们在屏幕上看到的色彩直接通过光源进入眼睛，就像加色系统所描述的那样。我们在纸张或其他材质上看到的色彩为间接出现，并遵循减色系统。光线照在纸上，纸将未被吸收的光反射回眼睛。

■　使用光的RGB成像系统，通常比使用油墨的CMYK成像系统显示出更广阔的色彩范围。因此，打印出来的图像可能会比在显示器上的图像显得更沉闷，更不引人注目。专业打印机致力于获得准确的色彩，但从 RGB 到 CMYK 的转换过程中，一些色彩信息经常会丢失。

这是一幅RGB色（顶部）和CMYK色（底部）的模拟图。由于被打印在纸上，因此这两种光谱实际上都是CMYK色，但仍模拟出两者之间的区别。

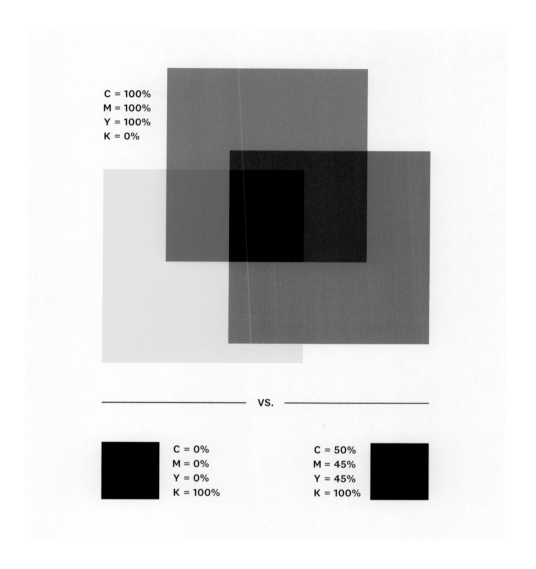

C = 100%
M = 100%
Y = 100%
K = 0%

vs.

C = 0%
M = 0%
Y = 0%
K = 100%

C = 50%
M = 45%
Y = 45%
K = 100%

　　你可能想知道为什么要在正常彩色印刷的青色、洋红色和黄色印版上添加黑版。理论上，如果你把青色、洋红色和黄色混合在一起，会得到黑色。然而，当打印机创造这种混合方式时，效果并不太好。油墨通常不会完全吸收光线，从而形成一种略显黑色的浑浊颜色（上）。打印机可以用黑色油墨创造出更令人信服的黑色（左下），通过将青色、洋红色和黄色油墨与黑色油墨按比例混合，可以产生更深的黑色（右下）。

为什么屏幕上的色彩和纸上的色彩不一样？

39 | 色相是什么？

■ 色相代表一种色彩，与色彩的沉闷度和饱和度或是深度和浅度无关。

■ 色相通常与我们对彩虹色的分类有关。彩虹色指的是我们在可见光谱中看到的那些完全饱和的色彩，即红色、橙色、黄色、绿色、蓝色和紫罗兰色。紫色是红色和蓝色的组合，也常被列为基本色相。然而，对色相的定义各不相同。在一些色彩系统中，较多的色彩被添加到色相类别下，而在另一些色彩系统中，则不是很多。有趣的是，虽然黑色和白色都是色彩，但却没有色相。

■ 色相常常与暗度（shade）混淆。例如，"你的衬衫是什么颜色？"如果你回答是"天蓝色"或"暗蓝色"，那么这两个答案都不是指色相。它们指的是暗度。天蓝色和暗蓝色只是描述蓝色的深与浅以及沉闷与饱和的程度，仅仅关系到蓝色的特定暗度。

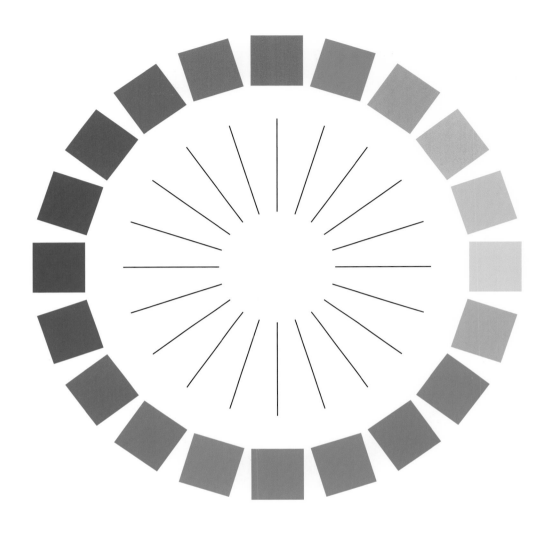

　　孟赛尔色彩系统（参见124页）用由20种色彩组成的色轮来定义色相。每一种色彩均处于完全饱和状态。色相中没有添加黑色和白色，也没有任何互补色。然而，我们的语言却不如这样一个色轮丰富，因为我们没有红色、橙色、黄色、绿色、蓝色和紫罗兰色之间的色相通用术语。

色相是什么？

40 | 明度是什么？

■　明度是艺术家用于描述色彩深浅程度的术语。例如，粉红色和深紫红色是明度不同的红色。

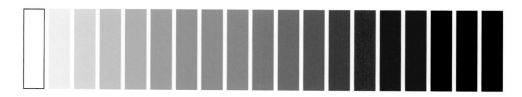

　　红色的明度可以从最浅的粉红色
到最深的勃艮第红循序变化，就像从
白色开始，再到黑色结束一样。

■　个别色相会失去或保留其独有的明度。例如，加入黑色时，黄色会很快失去明度（迅速变成棕色）。然而把白色加入黄色时，我们可以看到从一种黄色到另一种黄色的变化并不大。

■　每一种色相的暗度都会和相等的明度对应，即使有可能不是第一眼看到的样子。当色彩转换为灰度模式时，色彩的暗度会和明度相等的灰色保持一致。比如，明度相等的色彩在彼此相邻时似乎可以产生振动感，因此一直被艺术家们用来加强静态作品的运动感。艺术家们也可以使用"不准确的"色彩来准确地表现主题（比如，蓝色香蕉），前提是色彩的明度是准确的。

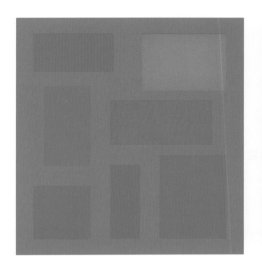

　　左图的彩色矩形与灰色背景的明度相等，但当这些矩形转换为灰度模式时就会消失（右图）。这就是所谓的赫姆霍兹−科尔劳施效应（Helmholtz‑Kohlrausch Effect）。大多数人很难识别明度相近的色彩。

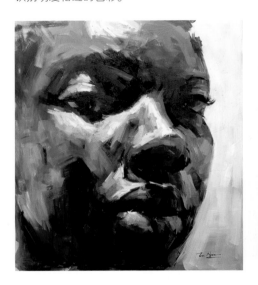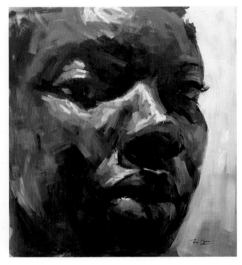

　　当我们观看绘制面部的画作时，只要这幅作品能好好地把握色阶的深浅，就可以看出明度如何取代色彩的重要性，此时色彩所起的作用并不大。你可以从右图的黑白复制品中看出这一点，原图是由画家安托尼娅·安尼吉（Anthonia Nneji）所画的肖像画，即左图。即使这张脸由五彩缤纷的颜色组成，我们仍然能毫不费力地认出它是一张脸。

41 │ 彩度是什么？

■ 彩度（chroma）是用于描述色彩饱和度的术语。随着更多的互补色的添加，色彩就会变得不那么饱和，并且更沉闷。然而，更令人困惑的是，通过添加黑色或白色，色彩也会变得不那么饱和，我们通常把这个现象与明度联系起来。当色彩是光谱色时，彩度处于最饱和状态。

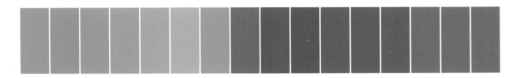

青色和红色在两端完全饱和，并且彩度最高，当它们混合在一起时就会完全丧失自己的色彩。

■ 就像明度一样，不同色相因丧失饱和度而改变的速度并不相同。加入互补色之后，蓝色会迅速变浊，而红色丧失饱和度的速度较慢。

■ 明度与彩度密切关联。一般来说，很难区分色彩的深浅度以及饱和度。

很难分析一种色彩是深色还是饱和色，是浅色还是不饱和色，以及它们的任何组合方式。上图的色彩展示了明度和彩度如何相互交织。

42 | 色轮是什么？

■ 纵观历史，哲学家、科学家和艺术家们都试图通过组织色彩来理解色彩。许多人曾被这个圆形（下页图）所吸引，认为它是一种将秩序强加于看似无法控制的事物上的方式。这个圆形被称为色轮。

■ 今天我们最熟悉的色轮是基于1672年由艾萨克·牛顿创造的第一个色轮（参见第21页）。尽管可见光谱为线性，但牛顿仍将光谱两端的红色和紫罗兰色连接起来。色轮上对立的色彩也有关系，当色彩混合在一起时，会相互抵消。色彩之间的无缝连接，以及相互抵消（即互补）的色彩之间的位置，构成了世界各地艺术课上所教的色轮的基础。色轮上安放的色彩以及色轮上对立的色彩，会随着时间的推移而修改，直到今日仍然是一个讨论焦点。

■ 色轮一直在发展，我们现在能看到的各种各样的色彩模型，可以是不对称的，也可以是三维的，或是两者兼而有之的。色彩系统建模是一门复杂的科学，它结合了数学公式以及我们目前对视觉系统的理解。它们不仅代表色彩物理学，还代表色彩生理学。

下图：就在牛顿的《光学》出版几年后，画家克劳德·布特（Claude Boutet）于1708年创造了这个色轮。

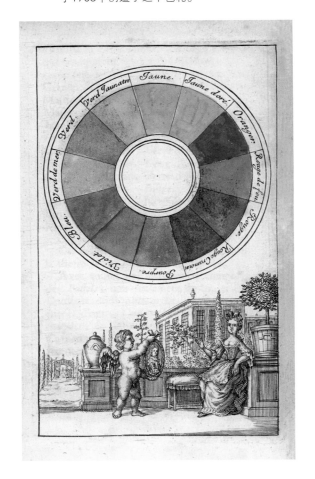

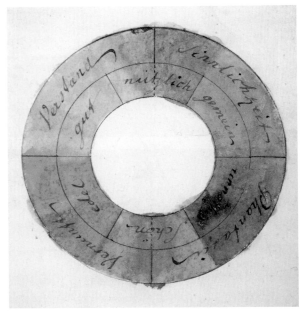

上图：作家约翰·沃尔夫冈·冯·歌德（Johann Wolfgang von Goethe）对色彩非常着迷，并于1809年写了一篇关于色彩主题的论文，其中就包括这个色轮。

右图：画家菲利普·奥托·朗格（Philipp Otto Runge）在色彩理论上做出了重要的贡献，他把色轮转变成三维球体，其两极包括黑色和白色。

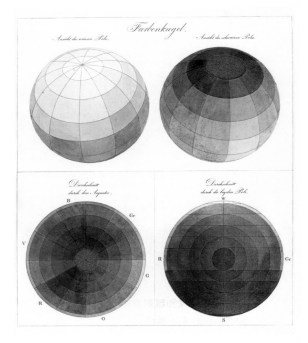

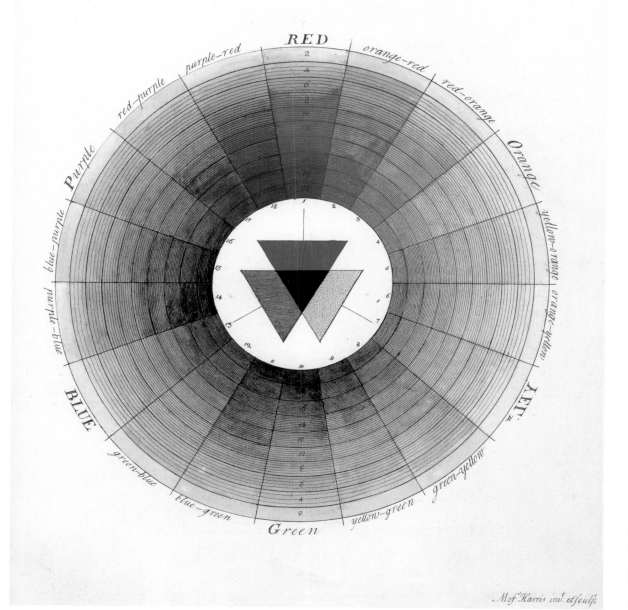

昆虫学家和雕刻家摩西·哈里斯（Moses Harris）在1770年创造了这个色轮。哈里斯认为有三种原色——红色、黄色、蓝色——混合后会变成黑色（如图中色轮的中心）以及彩虹中的其他所有颜色。

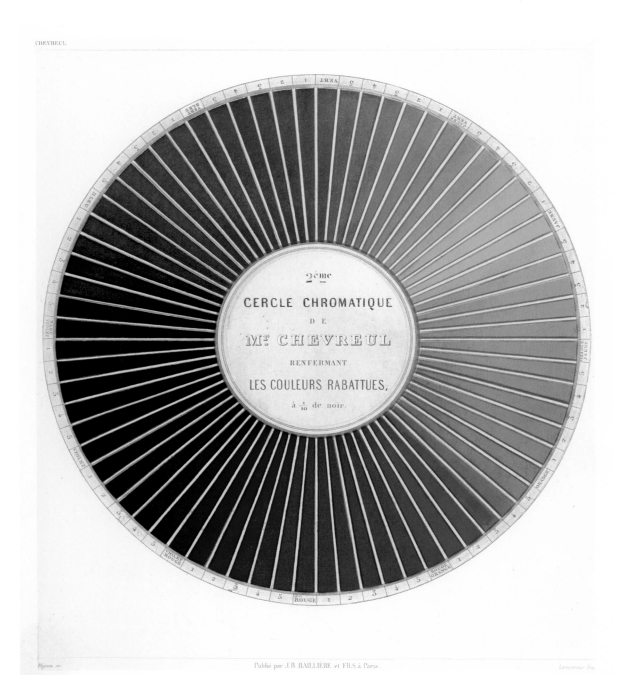

Publié par J.B. BAILLIÈRE et FILS à Paris.

　　化学家米歇尔·尤金·切夫鲁尔（Michel Eugène Chevruel）在哥白林挂毯厂担任染色主管时对色彩产生了兴趣。当时的织工们抱怨说，当把黑色纱线放在蓝色纱线旁边时，看起来并不一样。他大受启发，以黑色、蓝色作为实验对象在1861年创造的色轮，给当时的艺术家带来了很大的影响。

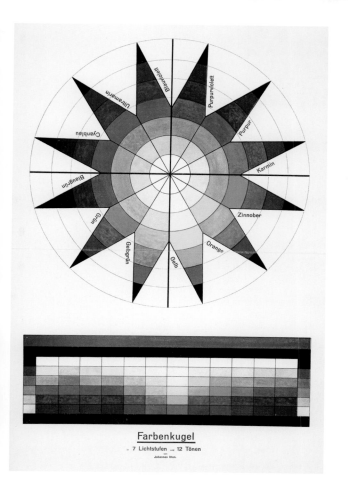

Farbenkugel

7 Lichtstufen und 12 Tönen
von Johannes Itten.

上图：心理学家埃德温·博林（Edwin Boring）从1929年开始采用赫林的色彩对立理论（参见第55页）中提出的四种基本色以及黑色和白色，设计出这个色轮。但是，博林添加了一个灰色中心，其他的轴都从该中心延伸而出。

左图：从1921年开始，画家、包豪斯理论家约翰内斯·伊顿（Johannes Itten）拓展了色轮的纯色或原色的范围。他考虑到七种基本的色彩类别，其中包括色相、深浅和饱和度。

右图：1968年发展起来的NCS（自然色彩系统）色彩模型始于赫林的基本色。它考虑到人类色觉的广度和局限性，按照色相制定出单个色彩以及色彩与黑色或白色的接近程度，还有色彩的饱和度。

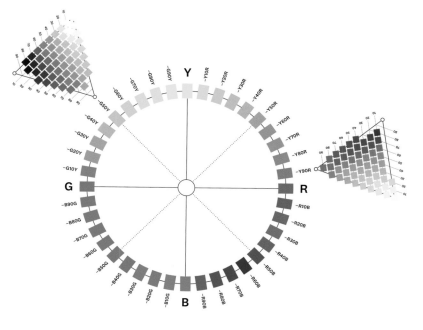

43 | CIE 色彩空间是什么？

■ CIE色彩空间是迄今为止最复杂的色轮，也是我们所拥有的最精确的人类色觉模型。1931年由国际照明委员会发明。CIE色彩空间是一项激动人心的突破，因为它可以用数学公式准确地描述色彩。在CIE色彩空间发明之前，配色只能通过反复试验来完成，这是一个耗时且不完美的过程。然而，当CIE色彩空间发明后，一夜之间，纺织公司、印刷厂、汽车制造商和其他成千上万需要配色的行业都可以简单而轻松地做到这一点。

■ CIE色彩模型展示了人类色觉的范围。曲线外圈的所有色彩，代表可见光谱中的纯粹的光波长。直线上的色彩代表由红色和紫罗兰色混合而成的色彩——也就是说，因为红色和紫罗兰色位于光谱两端，始终不会接触或混合，所以紫色不属于可见光谱。非光谱色位于空间内，但仅限由两种光谱色混合的色彩。在曲线上的任意两点之间画一根线，这根线上的色彩将是两种色彩的混合效果。如果你在红色和青色或蓝色和黄色之间画一根线，你会在两组线之间发现白色，这是因为两种互补色结合时会相互抵消。

■　　这种对人类色觉进行二维表现的方式带有局限性，因为它完全忽略了由三种或三种以上的光波长组成的非光谱色。

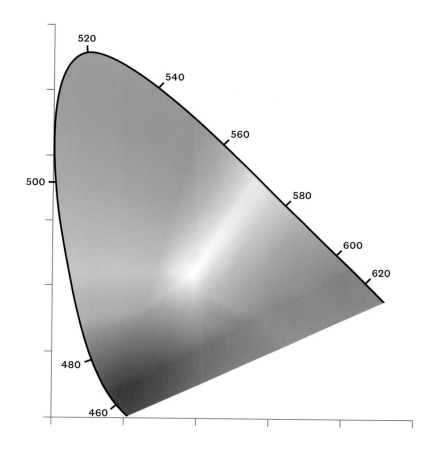

　　值得注意的是，CIE色彩模型并不能代表人类所能看到的所有色彩，仅限于光谱色或不超过两种光谱色的混合效果。此外，无论是本页的油墨还是在计算机屏幕上看到的图像，都无法准确地再现CIE色彩空间的一部分，归因于上述两种媒介的局限性。

CIE色彩空间是什么？

44 孟赛尔色彩系统是什么？

■ 孟赛尔色彩系统是科学家兼艺术家艾伯特·孟赛尔（Albert H. Munsell）于20世纪初期为了量化色彩而发展起来的一套色彩系统。首次采用孟赛尔系统的国家是美国。第一个采用孟赛尔系统的部门是美国农业部，用于识别土壤类型，如今该系统已被应用于不同的行业。

如右图所示，这是孟赛尔色彩树的横截面，可以在相关的孟赛尔色彩书中找到，这些书也服务于多种行业，甚至有一整本专门介绍用其识别土壤的书！

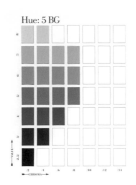
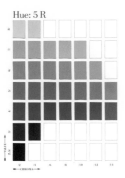

■ 孟赛尔色彩系统首次将色彩分解为色相、明度和彩度。通过将色彩分解成这三个子类别，会发生一些有趣而意义深远的事情：色彩与完美的球体或色轮不再匹配。当涉及明度或彩度时，某些颜色具有更多的维度，因此需要用到一个三维化并且非对称的模型——孟赛尔称之为色彩树。由于孟赛尔系统基于人类对色彩视觉反应的真实测量手段，所以具备了上述特征。

■ 孟赛尔色彩树围绕从白色到黑色的轴（代表明度）进行组织，水平状色轮位于轴的侧面（代表色相）；每个色轮的色彩均从最浊到最饱和的状态朝外扩散（代表彩度）。

孟赛尔色彩树

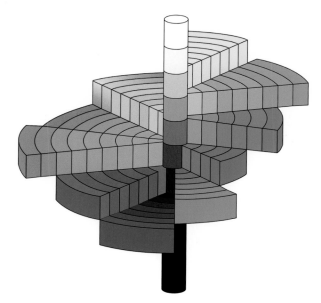

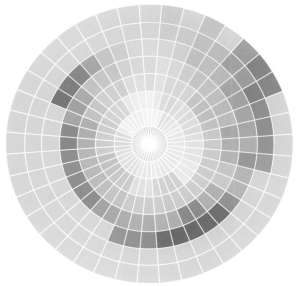

这是一幅孟赛尔色彩系统的俯视图，说明了人类所看到的色彩实际上无法与完美的球体相匹配。

孟赛尔色彩系统是什么？

45 | PMS 色是什么？

■ PMS或彩通（Pantone®）色彩匹配系统是一种色彩系统，由劳伦斯·赫伯特（Lawrence Herbert）于1963 年开发，用于对印刷色进行标准化分类。如今，PMS色已被应用于不同行业。在这个系统中的每一种色彩，无论在哪里产生，其结果都一样，并且CMYK印刷工艺无法产生PMS色。

彩通色卡（下图）中的色彩由右图前两列中的 14 种基本色和第三列的 4 种 CMYK 色所创建。

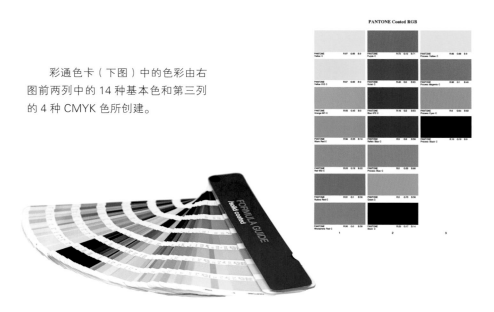

■ 从理论上讲，青色、洋红色和黄色可以创造出人类所能看到的全部色彩。实际上，由于油墨的限制，没有办法实现这一点。与四色CMYK色彩系统不同，PMS色由14种基本色混合而成。由于拥有大量的基本色，PMS可以生成CMYK无法生成的多种色彩。

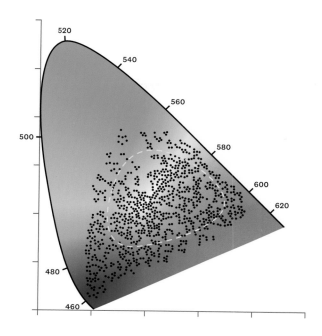

CIE色彩模型中的黄线圈起的区域表示CMYK色彩空间所覆盖的正常人类视觉范围内的完整色彩范围。黑点代表彩通色彩系统覆盖的各个色彩。如你所见，尽管彩通色彩系统的色彩较少，但其中的一些色彩却超出了CMYK色彩模型的可能性边界。这就是亮橙色没有存在于CMYK中，却存在于彩通色彩系统中的原因。当然，由于油墨的限制，仍存在PMS色彩系统无法再现的颜色。

■ 每一种PMS色只在一个网屏中混合，以获得单色，这一点与CMYK色不同，CMYK色则由四个分开的网屏（每种颜色一个）产生的重叠点所创建。这就是PMS色常常被称为"单色"的原因。因为通常只有一种或几种PMS色与CMYK色一同使用，所以也被称为"专色"。例如，带有照片和LOGO的广告最好同时使用CMYK和PMS色印刷。一方面，照片中可能包含成百上千种色彩，最好使用CMYK色印刷。如专门给每一种PMS色准备一个网屏进行印刷显然不现实，即使能这么做，其价格也是一个天文数字。另一方面，最好使用PMS色印制LOGO，首先是因为CMYK无法准确地生成色彩，其次是品牌在印制LOGO时希望保持印刷材料的一致性。

PMS色是什么？

46 | CRI 是什么？

■　日光和白炽灯可以最生动地照亮色彩，原因是这两种光源发出的都是整个可见光谱的光。CRI（显色指数）是一套为了测量不同光源特性而发明的系统，该系统通过比较受特定光源照亮的色彩与受日光或白炽灯照亮的同一种色彩的相似程度来实现。国际照明委员会于 1965 年创建了 CRI。

■　CRI采用从0到100的等级，并在该范围内指定一个数字，以评估特定光源与白炽灯或日光相比照亮八种粉色的准确度。完美的CRI值是100。尽管CRI的等级从0开始，但性能最差的灯很少会低于70。CRI不测量光源的亮度，只测量光如何呈现色彩的准确性。

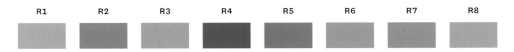

用于确定CRI的八种粉色色样，称为Ra-8。

　　这些额外的色样通常很少用得上。但是，如果我们选用这些根据额外的色彩进行评级的灯，便可以大幅度提高环境中的灯光品质。节能型荧光灯和某些LED灯无法如实地呈现出饱和的红色（亮红色色样R9），但你并不一定知道CRI评级只用到R1—R8。

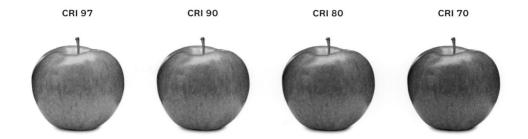

CRI 97 CRI 90 CRI 80 CRI 70

　　照亮最左侧苹果的光的CRI高达97，而照亮最右侧苹果的光的CRI只有70。右侧的苹果看起来像一张被加深颜色并且饱和度被降低的照片。想象一下，整个房间都沐浴在CRI指数为70的光中的效果。购买灯具前请检查CRI（列在所有灯泡的包装上），别让照明效果那么沉闷和灰暗。

■　　因为用于测量CRI的粉色并不包含饱和色，所以高CRI的光源无法保证所有色彩的照明度都一致。对于荧光灯和某些LED灯等来说，即使其CRI值超过90，对红色的照明也并不能很好地控制。高压钠灯的CRI值虽低（分值不到20），却因其高效性而经常作为路灯灯泡。荧光灯的CRI值通常从相对较低的75到相对较高的85。许多荧光灯会在可见光谱的绿色部分（有时在橙色部分）达到峰值，在所照亮的任何地方会产生绿色和橙色的投影；一些CRI值较高的荧光灯会通过光谱的更多部分发光。因CRI测量法的局限性所致，人们在最初的八种粉彩上增加了其他的色彩，由此创建出一套全新的评级系统，即TM-30-15。然而，目前这两种方法均未被积极使用，主要有两个原因：首先，最初分配给灯泡的数字必须随着在CRI测试中添加的新色彩而改变；其次，如果TM-30-15评级不采用CRI-100等级，反而使系统更简单，更容易理解。

47 | 暖色和冷色是什么？

■ 尽管关于暖色和冷色的起止点存在争议，但红色、橙色、黄色、黄绿色和棕色通常被认为是暖色，紫罗兰色、蓝色、蓝绿色和纯灰色通常被认为是冷色。艺术和设计中提到的这些暖色和冷色类别并没有科学依据。事实上，暖色和冷色位于科学色温标尺的对立面（参见第132页），红色位于色温标尺的冷端，蓝色则位于热端。

火和冰是关于暖和冷的典型范例，传达了暖色和冷色的概念。

■　我们所联想到的暖色和冷色，出自对自然现象的情感联想。当我们坐在火边或站在太阳下时，会感到温暖。火的色彩包括从红色到黄色的色域（gamut）。落日也有着类似的范围。当我们接触到冰或走进寒冷的冬日时，会感到寒冷。冰和冬天的色彩从蓝色到紫罗兰色，再到冷灰色。

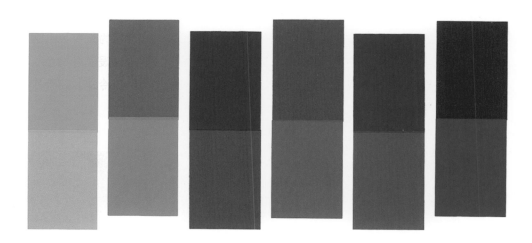

　　艺术家兼色彩理论家约瑟夫·阿尔伯斯（Josef Albers）曾对"蓝色总是很冷而红色总是很暖"的观念进行挑战。如上图所示，他展示了偏冷的粉红（红）色和蓝色以及偏暖的蓝色和粉红（红）色搭配的方式。

　　■　就像温暖的火焰被召唤到我们身边一样，当暖色与冷色搭配时，暖色似乎在前进，而冷色似乎在后退。

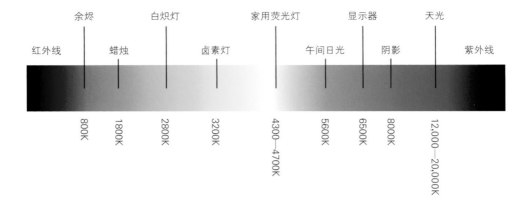

红外线　　余烬　　蜡烛　　白炽灯　　卤素灯　　家用荧光灯　　午间日光　　显示器　　阴影　　天光　　紫外线

800K　1800K　2800K　3200K　4300—4700K　5600K　6500K　8000K　12,000—20,000K

　　这是一幅色温图，描述光源在不同色温下发散出的颜色。假如你想象一下调光器上白炽聚光灯的灯丝，就会了解到色温的工作原理。如果你把调光器调得很低，灯里的白炽灯线圈会在1000K左右发出暗淡的红色。当你把调光器调高时，线圈会变得更热并发出更亮的光，在2800K左右变成乳白色。这大概就是家用暖光灯泡的色温了。如果你继续调高，线圈将进一步加热，达到3500K左右时，你可能会看到纯白色的光。再进一步调高功率，使其到5500K，此时聚光灯将呈现出耀眼的白色，并带着一丝蓝色。这是因为灯的色温太高，以至于已经开始发出大量的紫外线。如荧光灯或LED灯等其他的灯，不会以这样的方式升温，所以它们的色温不会出现在热力学温标上。不过，因这些光源发出的色彩所致，其色温仍然会以它们出现在图表上的位置以及同色彩和色温直接关联的事物进行比较的方式为依据。由于我们把蓝色和冷联系在一起，把红色和热联系在一起，所以色温是违反直觉的。难以理解的问题是，色温越高，光越冷、越蓝；反之，色温越低，光就越暖、越红。

　　　　　　　　　　　　　　　　　　　　　　　　　　　　暖色和冷色是什么？

48 | 色彩会影响你的情绪吗？

■　答案既是肯定的，也是否定的。遗憾的是，关于大脑如何对色彩做出反应的研究很少。大多数的色彩心理学中的"事实"都没有科学依据。

■　我们对色彩具有三种不同的反应。首先是生物反应。红色能激发恐惧和性欲；蓝光能够治疗从季节性情感障碍（SAD）到个人内部时钟，再到注意力不集中的问题。其次是文化反应。例如，在西方，蓝色是最受欢迎的颜色，黄色则是最不受欢迎的颜色，而在东方，黄色则极受欢迎。这些差异与不同的文化背景有关。再次是个人对色彩的联想。如果你进过监狱，不得不住在粉红色的牢房里，那么你可能会特别厌恶粉红色；如果你是在一个有粉红色卧室且充满爱和鼓励的家庭里长大，那么你可能会特别喜欢粉红色。

■　不要被桃子能增加食欲、粉色能镇定人心、黄色能提神的说法所愚弄。该观点或许对于某些人来说没有问题，他们的人格、文化和生物反应都支持这些说法，但假如测试的是全球（甚至是在同一个家庭里）不同的人群，结果可能会完全不同。色彩当然会影响情绪——把一群人放在一个墙壁、地板和天花板为荧光黄色的房间里，他们肯定会感觉到什么，但是，很难证明房间里的每个人是否会因为同样的原因而获得同样的感受。

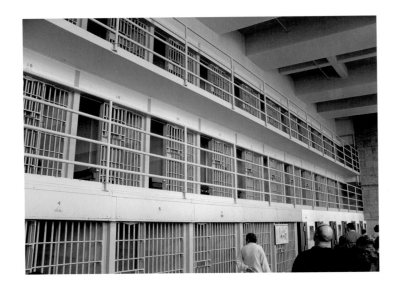

心理学家亚历山大·绍斯（Alexander Schauss）在 20 世纪 70 年代末创造的贝克·米勒粉红色曾被用于监狱，因为根据后来解密的研究表明，粉红色可以使囚犯变得平静。

伦敦的Sketch餐厅由英迪娅·马达维（India Mahdavi）设计，使用了与贝克·米勒粉红色相似的颜色，却能唤起一种完全不同的感受。

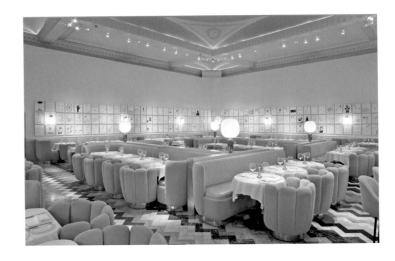

色彩会影响你的情绪吗？

49 | 语言如何影响我们
看到的色彩？

■　你能说出多少种色彩？蓝色有很多种吧？试着把它们写下来，即使你能看到
成千上万种色彩，也很难写出10种。但是，一旦你看到了一种色彩并得以知晓其
名字，就很有可能记下并识别出来。比如蒂芙尼蓝色，它可能没有出现在你的色
彩清单上，但如果你见过蒂芙尼的盒子，每当你看到或听到蒂芙尼蓝色这个名字
时，就会立刻想到这个颜色。

蒂芙尼公司（Tiffany &
Co.）于1998年将其标志性色彩
注册为商标。这一颜色还拥有专
门定制的彩通色号1837，以纪念
公司成立的年份，即1837年。

■　颜料公司简单地对色彩进行编号，就能节省数百万美元，他们早已知道命名
对销售的重要性。可供选择的白色多种多样，对大多数人来说，选择一种他们知
道的色彩（也许是亚麻白）并进行使用并不难。如果你知道一种颜料的名称，就
更有可能买下来。

GREEN RED BLUE
PURPLE RED PURPLE

斯特鲁普效应以美国心理学家约翰·里德利·斯特鲁普（John Ridley Stroop）的名字命名，论证了人类大脑处理语言和色彩的方式。如上图所示，研究人员在实验的一部分中向人们展示了用不同的颜色印制出来的单词（绿、红、蓝等），但这些单词的颜色与意思并不一致。他们被要求说出单词的颜色，而不是读出单词。例如，他们会把左上角的"绿色"一词说成"红色"。如果单词用了另一种颜色，那么在说出该单词的颜色时，普遍存在延迟。斯特鲁普的结论是，人脑的语言通路比色彩通路快，因此，斯特鲁普效应强化了色彩命名是一种重要的营销手段的理念。

■ 贯穿人类历史，世界各地的色彩词汇一直在扩展，比如从最简单的色彩分类（黑色和白色）到较新的扩展词汇，橙色就是其中之一（许多语言仍然不包含）。俄罗斯人有一个表示深蓝色的单词（sinii）和一个表示浅蓝色的单词（goluboi），这类似于英语中红色和粉红色的区别。当一个中蓝色的物体放在俄罗斯人面前时，他们会花更长的时间来识别色彩，因为他们的大脑试图分辨出它到底是sinii还是goluboi，而说英语的人只会快速地说出blue（蓝色）。名字会改变我们看到的一切。其他名字的红色可能不会显示为红色！

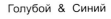

Голубой & Синий

俄罗斯人会称左边的颜色为goluboi，右边的颜色为sinii，但在英语中，两者都被简单地称为blue（蓝色）。

50 | 这条连衣裙是什么颜色？

2015年2月26日，一张连衣裙的照片风靡全球。这并不是因为裙子漂亮，也不是因为照片特别。而是因为有些人将照片里的裙子颜色看成是白色与金色相间；有些人则认为是蓝色与黑色相间；有些人先看到一种，然后又看到另一种。这怎么可能呢？其实并不是一个人看到了蓝色而另一个人看到了蓝紫色。这样的颜色争论一直在发生。相反，一组人在其他人看到亮蓝色的地方看到了白色，在其他人看到黑色的地方看到了金色，然而这些是永远不会混淆的颜色。

我们还记得当时收件箱里塞满了邮件："你看到那条裙子了吗？你能解释一下吗？它是什么颜色的？"困惑的阿莉尔登录互联网，找到了一条明显是白色和金色相间的连衣裙。然而，乔安看到的却是蓝色和黑色相间。这条裙子是在我们写完第一本关于色彩的书之后出现的。可是对我们来说，仍无法解答。所以我们停止寻找并开始思考。这似乎是在《色彩是什么？》中关于上述问题的最佳答案。

在我们深入探究这一"巨大"的连衣裙之谜前，我们想带你回到本书开始时提出的问题：秋天，如果没有人看到，树上的叶子还会变色吗？我们希望你现在已经知道答案是否定的。在我们看到色彩之前，色彩并不存在。没有眼睛和大脑，就没有色彩这回事。

这件连衣裙既不是白色和金色相间，也不是蓝色和黑色相间。这件连衣裙仅仅是由特定材料制成的物体，在特定光线下时，会吸收某些光波长，并反射其他的光波长。假如观察者是色盲或鸟类、蜜蜂、狗，甚至是头足类生物，这件裙子可能显示为白色和金色相间，也可能是蓝色和黑色相间，甚至完全是其他的颜色，这取决于正在观察这件裙子的眼睛和大脑，以及裙子的照明状态，还有裙子周围的环境。

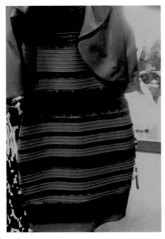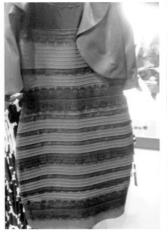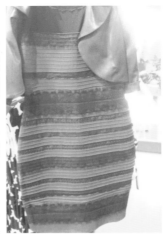

　　如照片所示，左图是部分人看到的蓝色和
黑色相间的裙子，右图是另一部分人看到的白
色和金色相间的裙子，中图的裙子刚好缩小了
两者的差异。

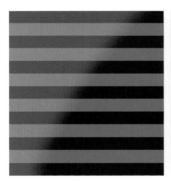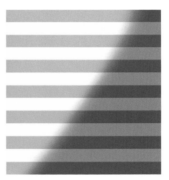

　　左侧的色样解释了白色和金色相间的裙子处在
阴影中的状态。右侧的色样解释了黑色和蓝色相间
的裙子处在强光下的状态。中间的色样则表示如何
从完全相同的一组条纹中得出两种解释。

　　　　　　　　　　　　　　　　　　　　　　这条连衣裙是什么颜色？

对于大多数具有标准色觉的人来说，如果他们在一个有标准光源的房间里看到这条裙子，它确实会呈现出蓝色和黑色。尽管如此，这张照片还是让许多观众产生了错觉。科学家们仍在讨论和争辩为什么不同的人能看到如此截然不同的事物。我们的假设是这样的：就像从照片中看到的一样，我们无法确定这条裙子是处在阴影中，还是受到强光照射。我们当中那些看到白色和金色相间的人，会认为这条裙子曝光不足，或者是处在阴影之中。然后，眼睛会调整阴影并提亮颜色，使之与在正常日光下看到裙子时的颜色一致。那些看到蓝色和黑色相间的人会认为这条裙子曝光过度，眼睛会调整过多的光线并使颜色加深。这样推理有一定道理，但其他论点同样有道理，表明我们的视觉系统既复杂又神通广大。

从古至今，科学家、艺术家和哲学家们都在争论这个问题：色彩是什么？答案是没有答案。几个世纪以来，科学家们一直在研究色彩的物理和化学性质，但视觉科学仍处于起步阶段。我们现在明白的是，即使光的波长可以量化，色彩仍然无法简单地量化。我们所看到的未必是客观现实，就像味道一样，橄榄对于这个人来说可能是咸的，而对另一个人来说却是苦的，我们永远不知道红色或其他色彩在其他人眼中是什么样子。

色彩的奥秘比比皆是，但通过掌握迄今为止所知的东西，我们可以学会并用它来发挥更大的作用——无论是在艺术、设计、时尚、制造、营销领域，还是其他人所追求的方面，都具有最大的创造力和乐趣。

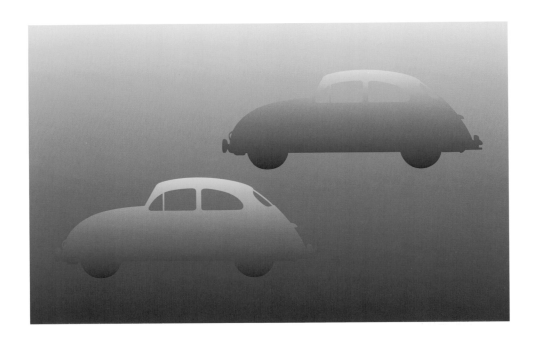

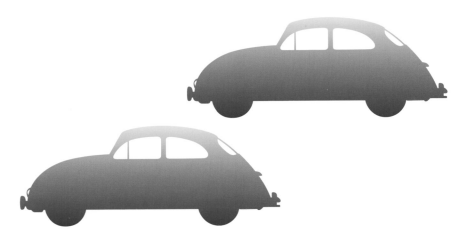

　　这两辆车用于表示如何让相同的色彩看起来完全不同。我们所看到的位于白色背景与单色背景之上的同一种色彩可能会大大不同，这取决于对背景光线进行的想象，以及背景与车辆颜色的反差程度。

　　　　　　　　　　　　　　　　　　　　　　　　　这条连衣裙是什么颜色？

鸣 谢

本书从一个简单的假定开始，最终成为我们所从事过的最复杂、最困难的项目。出于这个原因，我们有很多人需要答谢。

吉姆·莱文（Jim Levine）是我们的朋友，也是经纪人和拉拉队队员，这些身份是他一贯的编辑智慧以及支持整个出书过程的动力来源。吉姆帮助我们联系了Abrams出版公司的编辑埃里克·希梅尔（Eric Himmel）。阿什利·阿尔伯特（Ashley Albert）在编辑稿件方面做得非常出色。埃里克（Eric）接手了设计阶段的工作，凭借他的出色品位和信息组织能力，为本书的出版做了很多工作。

如果没有塞缪拉·埃克斯因特（Samuela Eckstut）的帮助，这本书读起来不会那么流畅，也不会解释得那么清楚。至少有三次，在我们把草稿交给Abrams出版公司之前，她放下手头的工作，对书稿进行编辑与校对。丈夫（女婿）大卫·斯特里（David Sterry）在整个项目中提供了大量的支持，他连续消失了好几天，不仅要处理家中事物的方方面面，还得将本书中平淡的句子变得精彩。劳拉·舍诺内（Laura Schenone）和达薇亚·古鲁朱（Divya Guruju）是完美的读者——前者专注于语言，后者专注于设计师（艺术家）解读素材的方式。帕特里克·迪胡斯托（Patrick Dijusto）对书稿进行了最后一次检查，以确保所有的科学术语都符合标准。康纳·伦纳德（Connor Leonard）、安娜莉亚·马纳利利（Annalea Manalili）、阿内特·西尔娜-布鲁德（Anet Sirna-Bruder）和Abrams出版公司团队的其他成员们都在全程指导着这个项目，其间经历了许多曲折。非常感谢！

科学界的专家们在整个项目过程中对我们非常慷慨。当我们开始进入本书的研究阶段时，首要任务是了解光的物理特性。当时我们希望大学里的物理学教授唐·史密斯（Don Smith）能给予我们帮助。值得庆幸的是，他担任了本书的顾问。亨利·坎德尔（Henry Kandel）是另一位杰出的老师，他也帮我们解决了很多专业知识。照明设计师帕特里克·考恩（Patrick Cowan）和斯科特·赫里克（Scott Herrick），以及照明工程师詹姆斯·胡克（James Hooker）给我们对这一课题的理解带来了一些深刻的启迪。

生物学家菲利普·加诺克-琼斯（Philip Garnock-Jones）、乔恩·梅尔温（Jon Merwin）、乔里恩·特罗西安科（Jolyon Troscianko）和卡西·斯托达德（Cassie

Stoddard）曾帮助我们想象和理解动物和人类视觉之间的差异。

视觉科学涵盖了一系列领域，有一群来自不同领域的科学家提供了很多帮助，我们很幸运。贝维尔·康威（Bevil Conway）、玛格丽特·利文斯通（Margaret Livingstone）、马克·雷亚（Mark Rea）、沃尔夫冈·艾因豪斯－特雷耶（Wolfgang Einhaeuser–Treyer和卡西姆·扎伊迪（Qasim Zaidi）曾为我们回答无数个问题。尤其感谢卡西姆曾告诉我们，这本书的第一稿并没有放在该放的地方，并帮助我们理解我们不理解的和错过的东西。

尤其是两位视觉科学家——杰里·雅各布斯（Jerry Jacobs）和杰·尼茨（Jay Nietz），他们给了我们更多的时间，超出了我们的期望值。他们的耐心和善意，以及解释神经科学中一些最深奥概念的能力，都是非常重要的礼物。我们永远心存感激。

神经学家安德鲁·休伯曼（Andrew Huberman）是把我们和杰里（Jerry）以杰（Jay）联系起来的人，因为他是我们这本书的"守护天使"、"导盲犬"和"守护神"，所以书中有一段话由他所写。我们相遇是命中注定的。我们在第一次构思本书的时候还遗憾如果能早认识两年就好了。安德鲁是一位知道如何把任何概念转化成别人能理解的内容的科学家。他对自己的工作充满热情，这种热情具有感染力，帮助我们度过了这个项目的困难阶段。安德鲁不仅读了整本书，还把个别部分反复读了很多遍，并坚持不懈，直到我们做对为止。我们想在本书的每一页都写上感谢他的帮助！当然，任何仍然存在的错误或遗漏都是我们的责任。

还有马克·梅尔尼克（Mark Melnick），他不仅设计了这本书，而且精心制作了书中几乎所有漂亮的信息图表，以便最终结果可以达到他理想的高标准。我们希望这本书的视觉效果和文字效果一样令人兴奋。马克是那种不仅能将我们的想象力视觉化，而且是使其变得更精致、更美丽、更刺激的设计师。他对本书的投入远远超出了职责范围，我们非常感激。

最后，向女儿（孙女）奥莉芙·斯特里（Olive Sterry）致敬，她对科学的兴趣和聪慧激励着我们继续前进。

<div align="right">

阿莉尔·埃克斯因特（Arielle Eckstut）

乔安·埃克斯因特（Joann Eckstut）

</div>

这个彩色矩形与第75页右边的矩形相匹配。

图书在版编目（CIP）数据

色彩是什么：50个基础色彩科学知识／（美）阿莉
尔·埃克斯因特，（美）乔安·埃克斯因特著；黄朝贵译
. -- 南宁：广西美术出版社，2021.12
书名原文：What is color ? : 50 Questions and Answers
on the Science of Color
ISBN 978-7-5494-2305-7

Ⅰ. ①色… Ⅱ. ①阿… ②乔… ③黄… Ⅲ. ①色彩学
Ⅳ. ①J063

中国版本图书馆CIP数据核字（2021）第255992号

色彩是什么
50个基础色彩科学知识
SECAI SHI SHENME
50 GE JICHU SECAI KEXUE ZHISHI

著者：［美］阿莉尔·埃克斯因特　　［美］乔安·埃克斯因特

译者：黄朝贵

出版人：陈　明

终审：杨　勇

策划编辑：黄冬梅

责任编辑：黄冬梅

版权编辑：韦丽华　苏昕童

责任校对：梁冬梅　吴坤梅

审读：马　琳

责任监印：莫明杰

出版发行：广西美术出版社

地址：南宁市望园路9号　邮编：530023

网址：http://www.gxmscbs.com

印刷：广西社会福利印刷厂

版次：2021年12月第1版

印次：2021年12月第1版第1次印刷

开本：889 mm×1194 mm　1/16

印张：9

书号：ISBN 978-7-5494-2305-7

定价：69.00元